U0076645

自然科學勞作

Natural sciecne arts

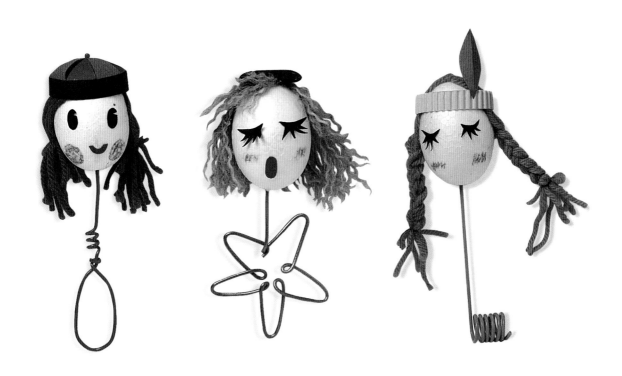

啓發孩子們的創意空間・輕鬆快樂地做勞作

目録

natural sciecne

contents

contents

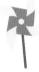

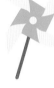

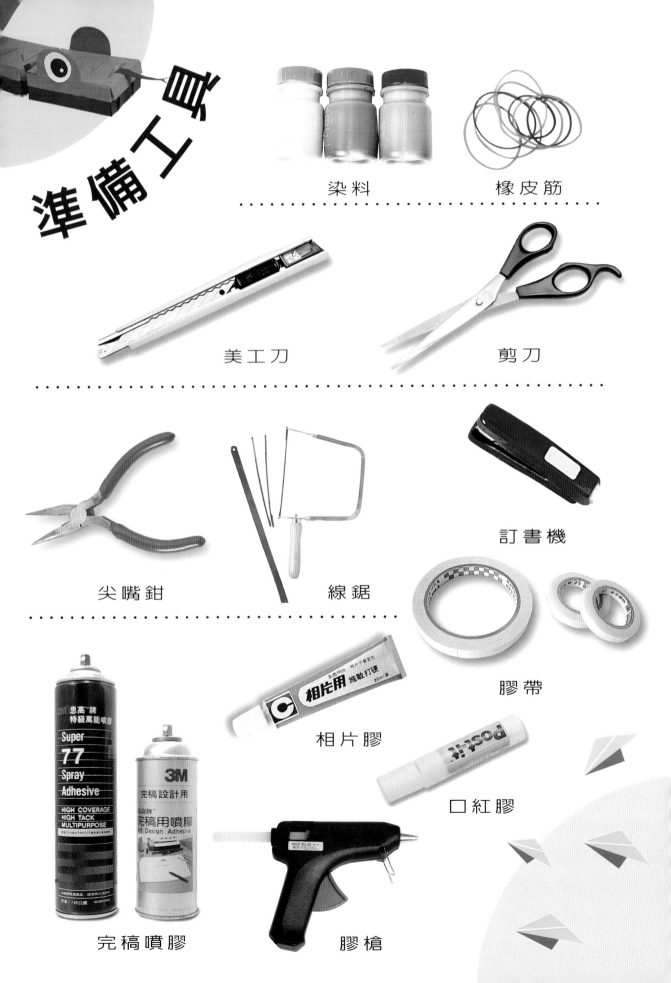

準備工具

染料

橡皮筋

美工刀

剪刀

尖嘴鉗

線鋸

訂書機

膠帶

相片膠

口紅膠

完稿噴膠

膠槍

紙杯

空心蛋

不織布

鐵盒子

緞帶

罐頭

花布

燈把

迴紋針

吸管

磁鐵

繩子

木條

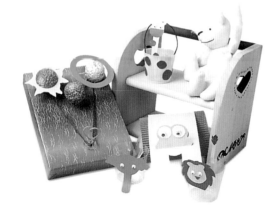

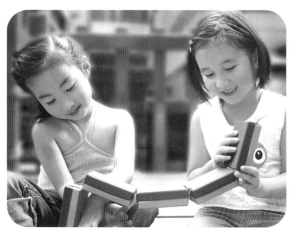

輕鬆做勞作

　　人類的生活，有隨處可見的自然力，及經由人類智慧的創造而產生的科學，科學的產生，節省了生活上的施力，轉換了動力，增加了電力，使人們生活更加便利。當生活品質進步之後，開始推崇環保，而有了再生紙、綠化環境、、、、等。

　　自然科學美勞這本書的內容，利用自然科學的奧妙與勞作結合，規劃分類為：水深火熱、神奇的力量、磁鐵之趣、節奏的世界、光的世界、電的魔力、風的律動和紙的張力等單元。自然科學與勞作的結合，為自然科學增添了些樂趣，大家就一起來動手做做看。

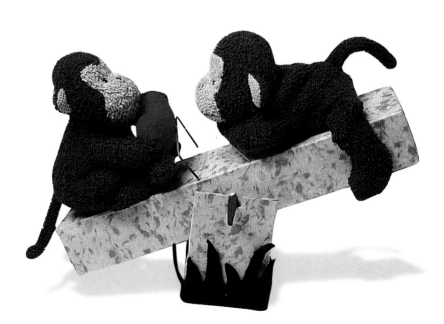

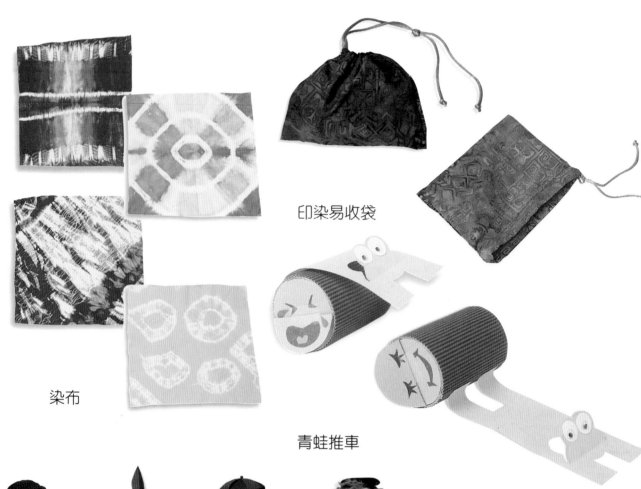

印染易收袋

染布

青蛙推車

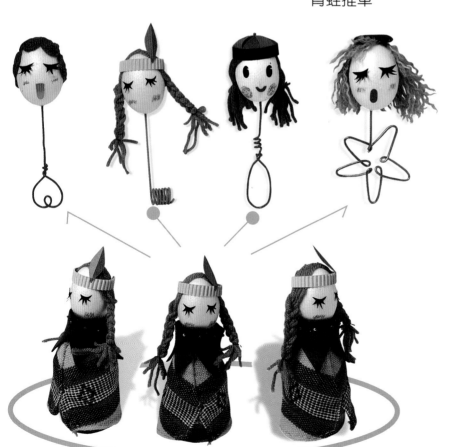

吹泡泡

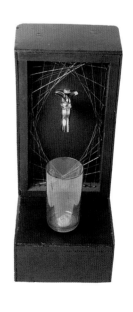

水循環

natural sciecne

Arts

水	ㄕㄨㄟˇ
深	ㄕㄣ
火	ㄏㄨㄛˇ
熱	ㄖㄜˋ

「水、空氣、太陽」是人類生存三大必需品，如何的妥善利用水的資源，使水循環源源不絕，使後代子孫都有青山綠水的環境，在健康的環境中快樂成長。

材料

電磁爐

鍋子

染料

染布技法

natural sciecne

製作方法

自己動手做印染，
將熱帶風情原味呈
現給你。

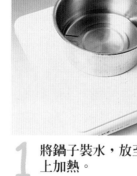

1 將鍋子裝水，放至電磁爐
上加熱。

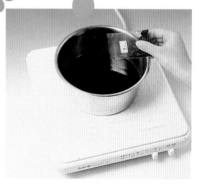

2 水滾後，加入染料。

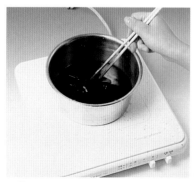

3 煮沸後，將棉布綁好丟入
染料中煮約40分鐘。

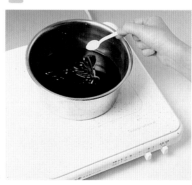

4 水滾後加鹽定色，再煮10
分鐘。

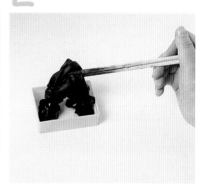

5 將棉布撈起晾乾後燙平。

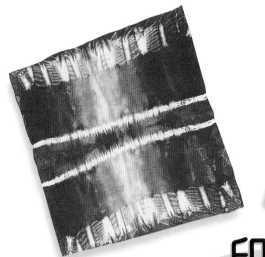

印染範例

natural sciecne

範例1

將正方形的四個角打結拉緊。

不同的綁法所呈現
不同的效果,也可
利用隨手可得的小
物品來製作。

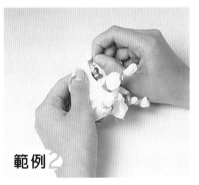

範例2

將棉布隨便拉出一角用橡皮筋
固定。

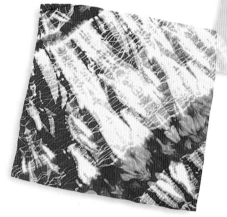

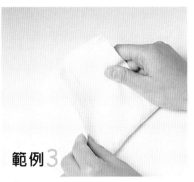

範例3

1 將正方形的布對折兩次。

2 將布依同一方向捲起來。

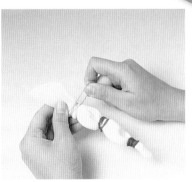

3 用橡皮筋固定棉布。

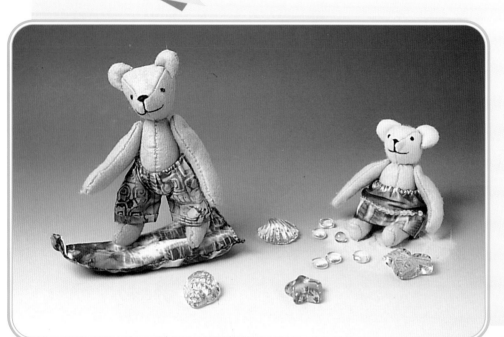

材 料

紙盒

亮片

染布

海灘男孩

natural sciecne

在海灘沖浪的快感
面對迎面而來的大
浪勇敢向前衝吧！

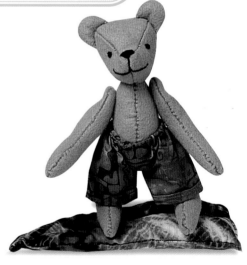

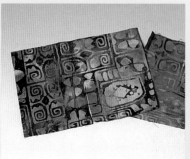

1 裁出二片長方形，在中央
剪開一刀（不可剪斷）。

2 將其中一邊反摺兩次用藏
針縫合。

3 將鬆緊帶繞出熊腰圍相同
大小的圓。

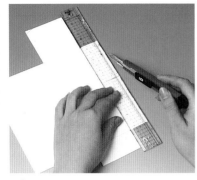

1 依型板裁下所需盒型。

亮片筆盒
natural sciecne

將染布配合現在最
Hit的亮片，成為
這季的主流。

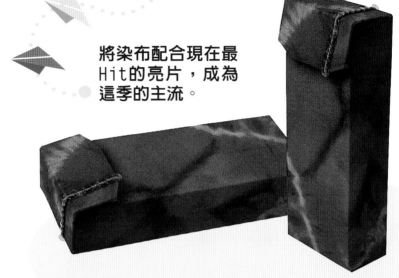

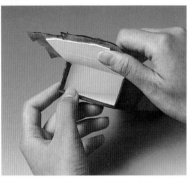

2 將染布的背面黏滿雙面膠，將盒子包裹起來。

3 將多餘的布剪去。

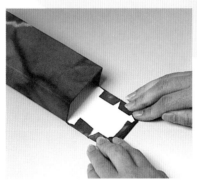

4 將多餘的布往內摺拉緊。

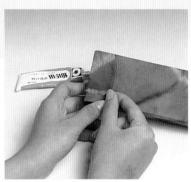

5 在二塊布的交接處貼上亮片。

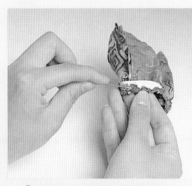

4 將褲頭與鬆緊帶縫合固定。

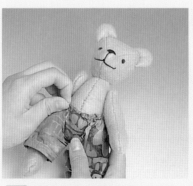

5 將褲子穿在熊身上，即完成。

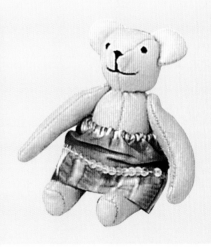

印染易收袋

natural sciecne

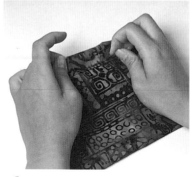

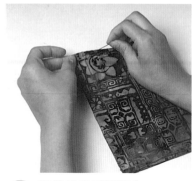

口紅、小梳子、鏡子在皮包中散亂不堪，有了易收袋，一切OK自己動手做印染，將熱帶風情原味呈現給你。

1 將布反摺，離邊緣約1.5公分處縫合。

2 將袋子的兩側縫合。

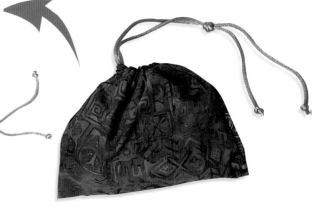

印染名片袋

natural sciecne

為名片量身訂作，可收藏各種特殊尺寸的名片。

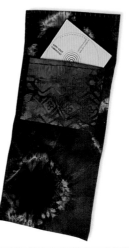

1 兩塊布對摺後沿著四邊縫合。

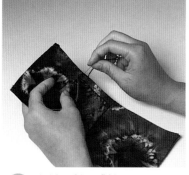

2 取另一塊布對折縫至圖1的布上（需留一開口）。

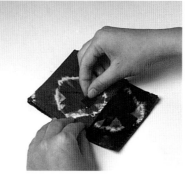

3 將布對摺在開口處黏上魔鬼貼。

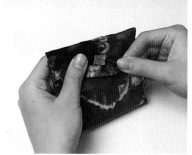

4 縫上一個珠子。

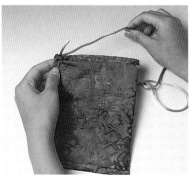

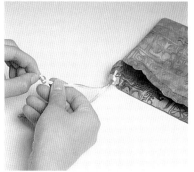

3 將中國結用的繩子穿過髮夾。

4 將髮夾穿進袋口，拉緊後成爲束口袋。

5 在袋口的尾端打個結固定即可。

印染面紙袋
natural sciecne

將面紙穿上不同又活潑的新衣，別有一番風味。

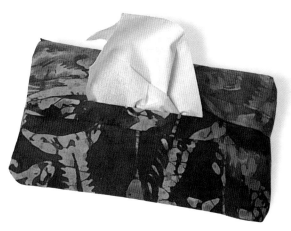

製作方法

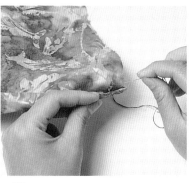

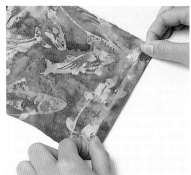

1 剪下一長條的布。

2 其中一邊反摺用藏針縫。（以免布邊脫線）。

3 取另一塊相同花色的布兩邊縫合。（當成背袋）。

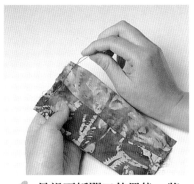

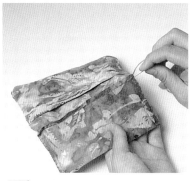

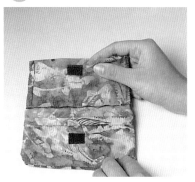

4 量過面紙開口位置後，將布對折縫合兩邊。

5 將背袋的上蓋縫至圖4。

6 開口處黏上魔鬼貼，面紙袋完成。

青蛙推車

natural sciecne

藉由水球的重量，
推動罐頭使得哭臉
變笑臉。

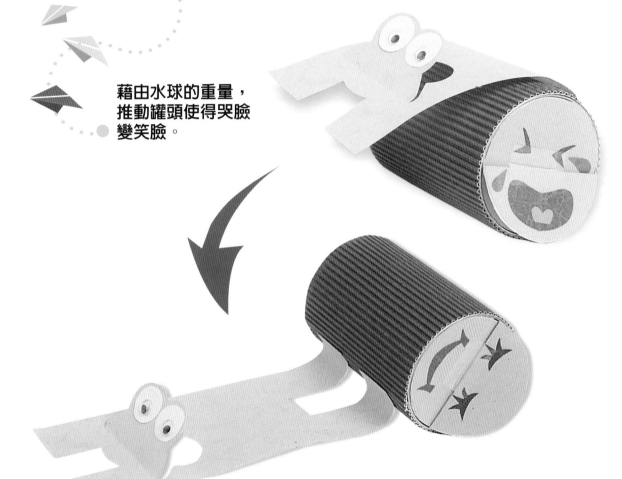

材 料　　瓦楞紙　　紙杯

罐頭　　色紙

1 取一罐頭，在側邊用彩色
瓦楞紙包裹。

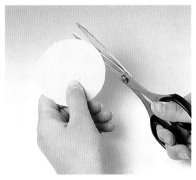

2 在厚紙板上貼上膚色色紙。

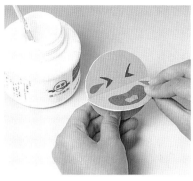

3 取一半圓在同一面黏上哭臉。

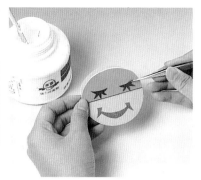

4 在半圓的另一面黏上笑臉。

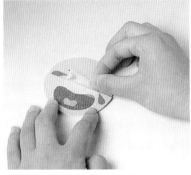

5 用隱形膠帶固定笑臉。

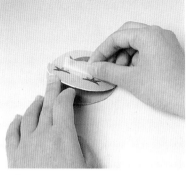

6 另一面笑臉也用同樣方法黏上膠帶。

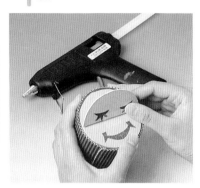

7 將臉的圓形黏至罐頭上。

8 取一長紙片，依上圖割出青蛙造形。

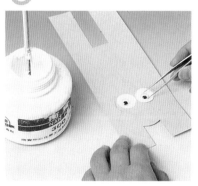

9 用活動眼睛黏至青蛙上。

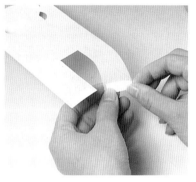

10 在青蛙腿上黏上雙面膠。

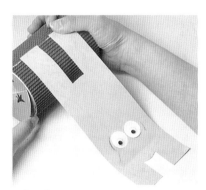

11 黏至罐頭上。

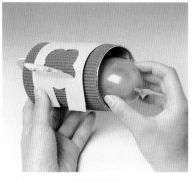

12 在罐頭裡放入水球。

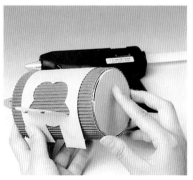

13 固定另一面，利用水球的重量推動罐頭。

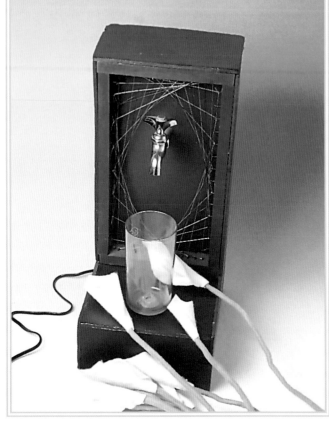

水杯　　　　　馬達

水龍頭　　　　水管

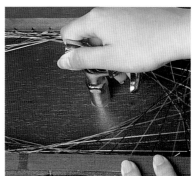

水循環

natural sciecne

神奇的水，怎麼裝
都裝不滿，讓我們
來了解它的構造
吧！

／製作方法／

1 將珍珠板切成L形，用熱溶
槍固定接合處。

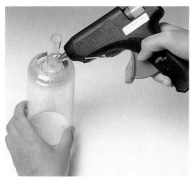

2 再塑膠杯底部鑽出一個洞
接上水管，用熱溶槍固定
接合處。

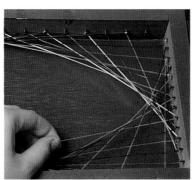

3 等距釘上圖釘，用細線拉
出裝飾圖形。

4 裝上水龍頭

改變花的顏色

將加了染料的水中
放入純白的玫瑰，
花的紋路會變色
喔！

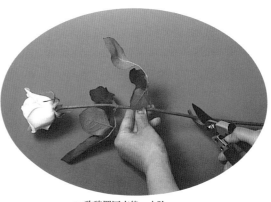

玫瑰買回來後，去除
多餘的葉子及刺。

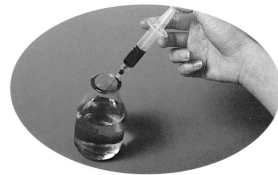

將顏料注進瓶中。

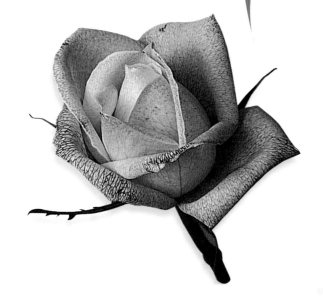

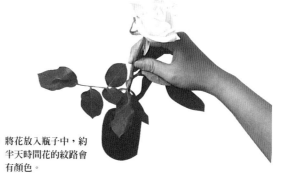

將花放入瓶子中，約
半天時間花的紋路會
有顏色。

5 接上小馬達

將馬達放入裝滴水的水缸
中。

7 將水管插入水缸。

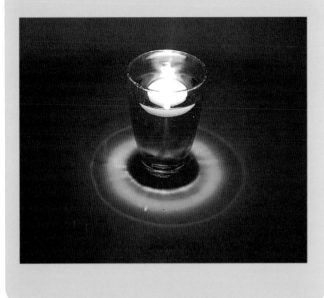

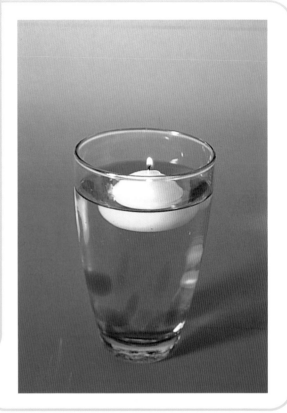

優閒的氣氛

natural sciecne

寧靜的夜晚,點上
蠟燭放入水中,看
著微弱的燭光,沈
澱心靈。

材　料　　　蠟燭　　　透明水瓶

/製作方法/

1 取一透明水杯,放入八分
滿的水。

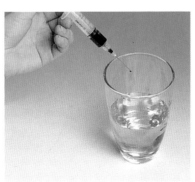

2 將染料注入。

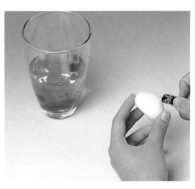

3 放入浮水蠟燭即可。

水平衡

兩個瓶子的高低不同，但是水的高度都相同，這就是神奇的水平衡。

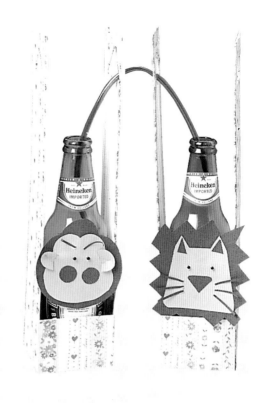

/製作方法/

1 依型板做出二個長型架子，黏上包裝紙。

2 利用色紙做出猩猩及獅子造形。

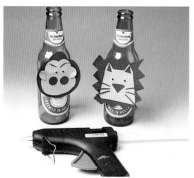

3 將猩猩及獅子黏至玻璃啤酒瓶上。

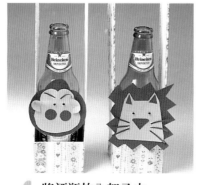

4 將酒瓶放入架子中。

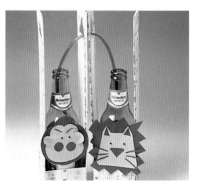

5 在酒瓶內倒入水，放入水管即完成。

吹泡泡

natural sciecne

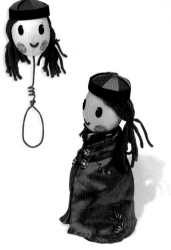

吹泡泡是我們童年的最愛，隨手取一個罐子，加點小創意，就會與眾不同。

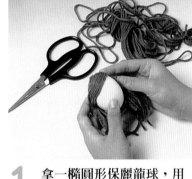

1 拿一橢圓形保麗龍球，用毛線做頭髮。

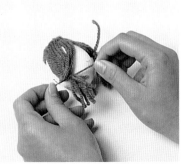

2 將頭髮集合成左右兩束綁起來。

3 黏上眼睛及嘴巴。

4 用黑色紙條量頭圍。

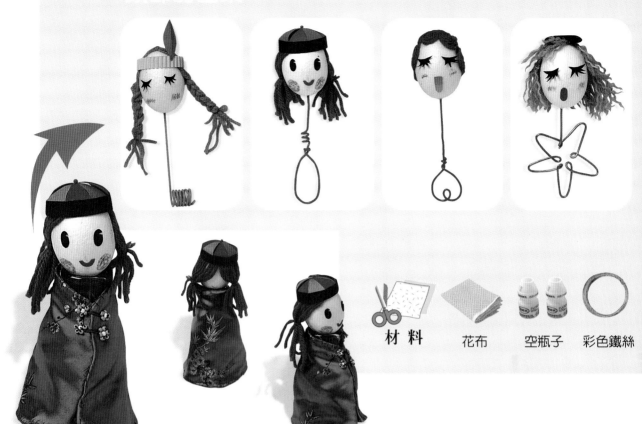

材料　　　花布　　　空瓶子　　　彩色鐵絲

5 裁下、橘兩色數個三角形
黏至圖四上。

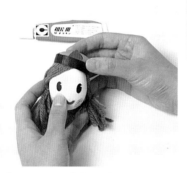

6 將帽子戴上固定。

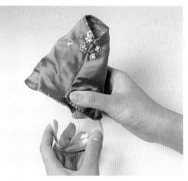

7 將衣服套進瓶身。

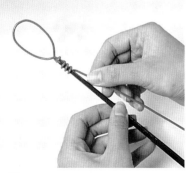

8 取彩色鐵絲繞單桿固定。

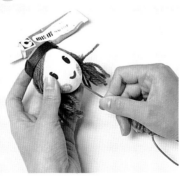

9 將鐵絲沾上白膠，插入保
麗龍球中。

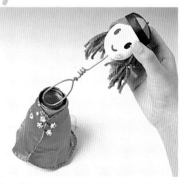

10 將鐵絲放入加有肥皂泡
的水中，即完成。

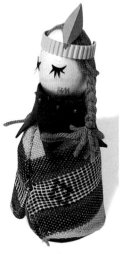

印第安人

natural sciecne

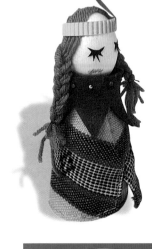

我是勇敢的印第安人，除強扶弱是我們的本色。

1 將喝完的瓶子洗淨備用。

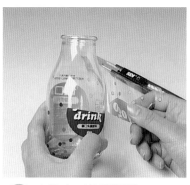

2 去掉上面的塑膠膜。

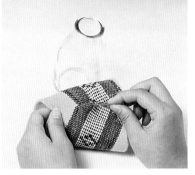

3 用有印第安味道的格子布，依瓶子的大小縫製衣服。

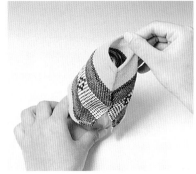

4 將衣服套進瓶子。

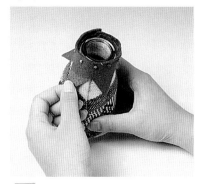

5 用不織布剪成圍巾，上面縫上珠子裝飾。

6 拿彩色鐵絲沿著筆桿繞，做出造形。

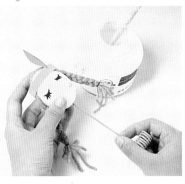

7 固定至保麗龍球上。

1 將彩色鐵絲利用尺來回纏繞5～6圈。

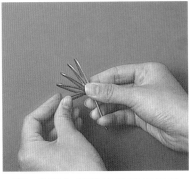

2 將彩色鐵絲的始端輕輕往外拉。

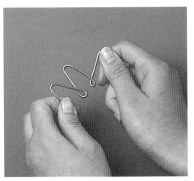

3 調整每個圈之間的距離。

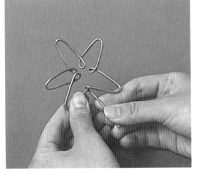

4 拉回尾端時即成星星狀。

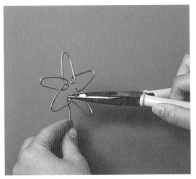

5 用鉗子固定星星，完成。

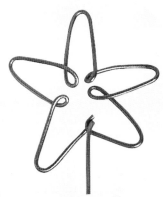

彩色鐵絲造形
natural sciecne

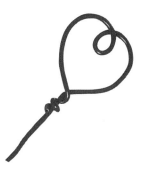

用簡單的做法
來製作精巧可
愛的造形。

1 將彩色鐵絲對折，雙手抓著兩端。

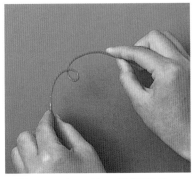

2 將圈朝下後，慢慢彎曲。

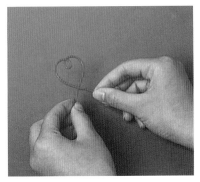

3 交叉成愛心。

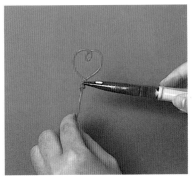

4 愛心固定，完成。

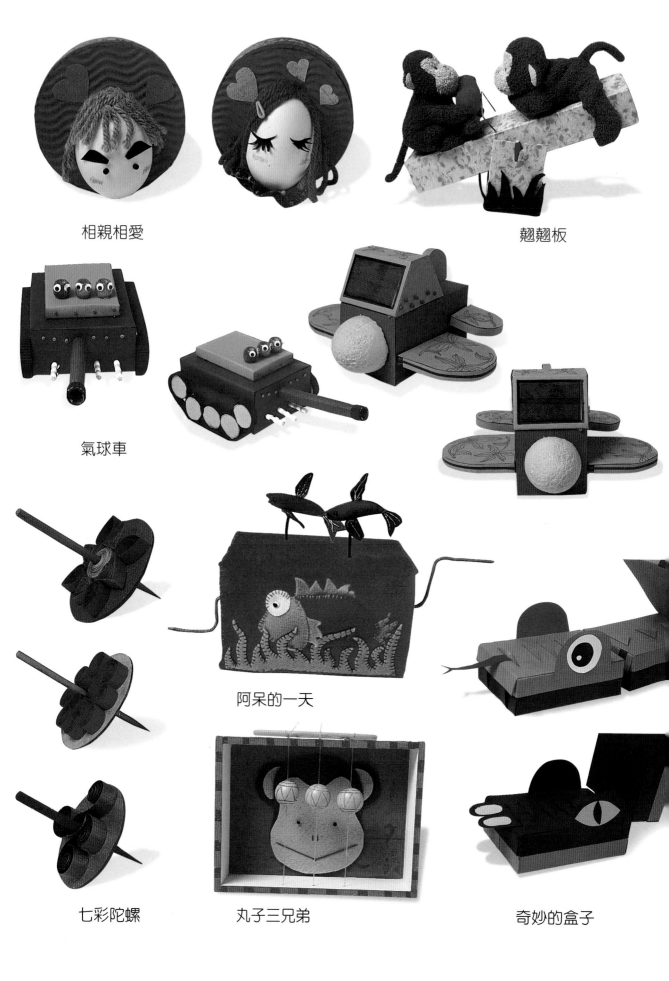

相親相愛

翹翹板

氣球車

阿呆的一天

七彩陀螺

丸子三兄弟

奇妙的盒子

神奇的力量

ㄕㄣˊ ㄑㄧˊ ˙ㄉㄜ ㄌㄧˋ ㄌㄧㄤˋ

重力的發現使人類文明前進一大步，省去不少力，利用重力的慣性使不倒翁可以前進，利用風的推力可以使汽球在空中飛舞；利用槓桿原理將重物吊高，就是吊高機的由來。

嘻嘻嘻

（翹翹板）

	3a	1a	1a		20a		1a	1a	3a

5a
3a
5a
3a

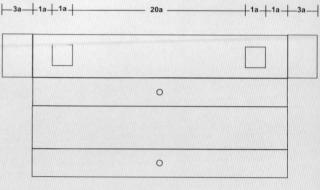

展開圖　《單位：cm》

（支撐架）

8a	6a	8a	1.5a

3a
4a
3a

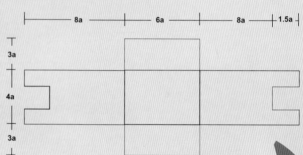

翹翹板

natural sciecne

你只有玩過公園裡的翹翹板嗎？來做一個縮小版的翹翹板吧！

/製作方法/

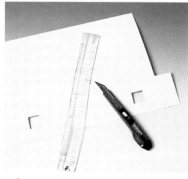

1 依型板做出翹翹板的展開圖。

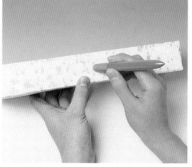

2 將包裝紙貼上，在中心點用壓線筆鑽洞。

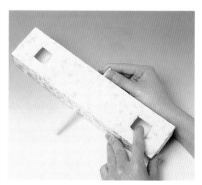

3 竹筷兩端削尖穿過打洞處。

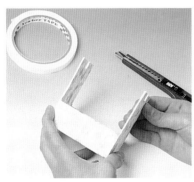

4 將型板2組合成架子，貼
上包裝紙。

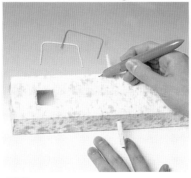

5 用彩色鐵絲彎出把手。

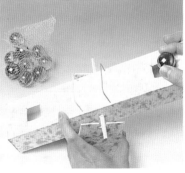

6 在挖洞處放入彈球，使其
有重力可左右倒。

相親相愛

natural sciecne

材 料

雞蛋

彈珠

毛線

在紙筒內放入彈珠，利用重力推動，使它轉動。

製作方法

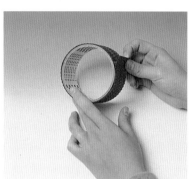

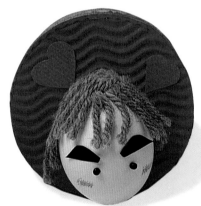

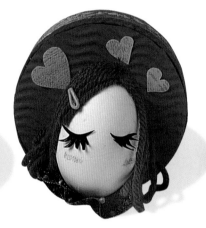

1 裁下一段紙捲（或使用用完的膠帶）黏上瓦楞紙。

2 裁下與洞口相同的圓，割下一橢圓。

3 將雞蛋取出蛋黃及蛋白後黏在瓦楞紙上。

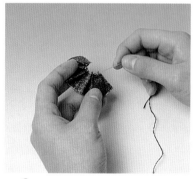

4 剪下一小段緞帶，其中一邊縮縫。

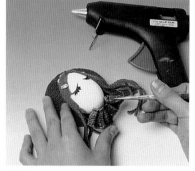

5 將雞蛋黏上頭髮及眼睛，再將領子黏上。

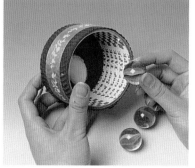

6 在紙捲內放入2顆彈珠。

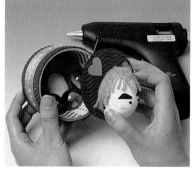

7 另一面裝飾成男孩後黏上洞口，完成。

一盞明燈

natural sciecne

利用壞掉的燈泡重新上色後，成為好玩的玩具。

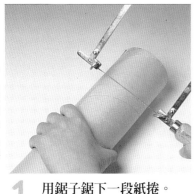

1 用鋸子鋸下一段紙捲。

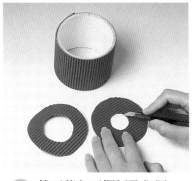

2 裁下藍色瓦楞紙及與洞口相同大小，中間挖洞。

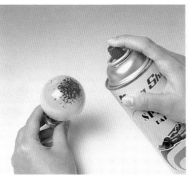

3 拿一壞掉的燈泡上噴噴漆。

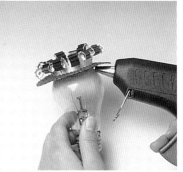

4 用藍色瓦楞紙彎出造形，黏合洞口完成。

百花盛開

natural sciecne

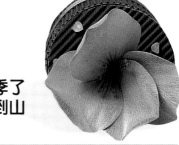

哇！又到了花季了讓我們準備好到山上賞花去。

1 用鋁片剪出相同大小的圓。

2 將鋁片放入彩色絲襪中拉緊用線綁緊。

3 拿綠色鐵絲黏上珠子，當成花蕊。

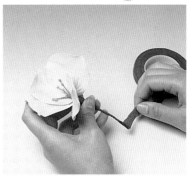

4 將四片花瓣與花蕊用花材用膠帶固定即完成。

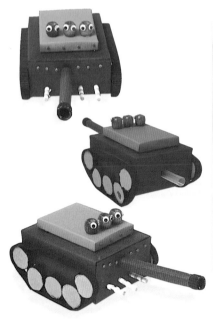

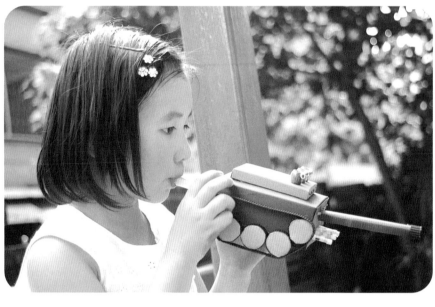

材 料　　　**紙盒**　　　**吸管**　　　**瓦楞紙板**

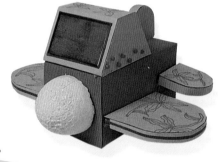

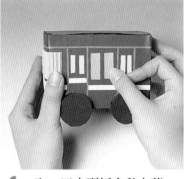

汽球車

natural sciecne

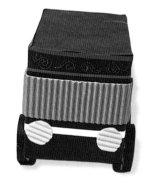

1 取一四方型紙盒黏上藍底，做出裝飾用的窗戶。

利用汽球的推力將車子推動，就是本單元的原理。

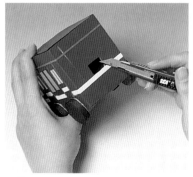

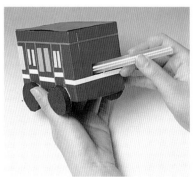

2 在車後割出一1×1公分的小洞。

3 將粗吸管的一頭接上汽球固定。

4 將吸管放入車子中，吹氣後堵住洞口，放手即可推動車子。

自然科學美勞

•••••**32**

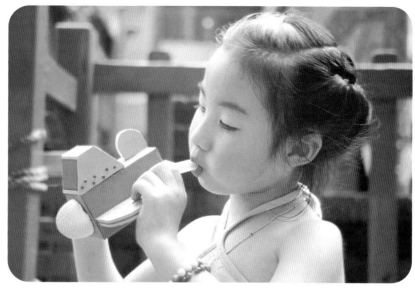

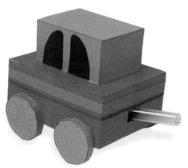
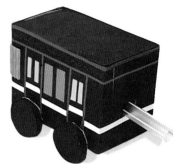

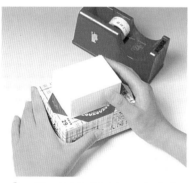

1 將二個空盒固定，完成車子本身構造。

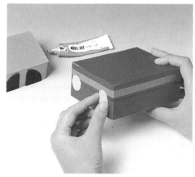

2 裝飾空盒。

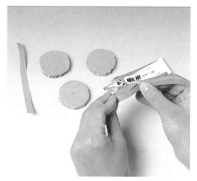

3 在瓦楞紙上板割下四個圓，做成車輪。

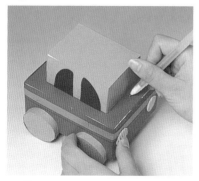

4 將車輪黏至車身，用彩色筆裝飾車身空白。

5 將珍珠奶茶用的粗細管裁成適當長短，套上汽球。

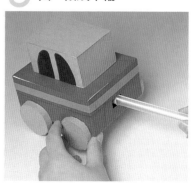

6 將汽球放入車子內。

七彩陀螺

natural sciecne

| 材 料 | 美術紙 | 筷子 | 紙板 |

轉啊轉～轉啊轉～
轉出七彩的顏色。

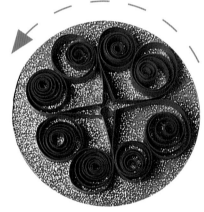

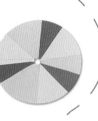

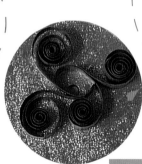

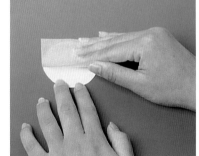 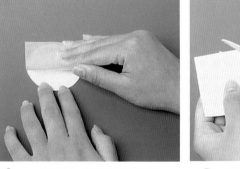

1 在紙板上裁下數個圓形，上面黏上彩虹紙。

2 沿著紙板邊緣將多餘的紙裁下。

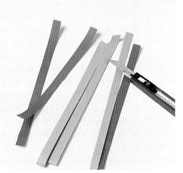

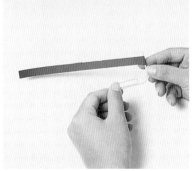

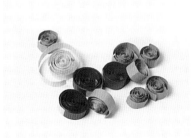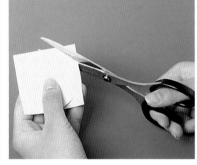

3 裁下各種顏色，寬為1公分的長紙條。

4 將迴紋針的一端立直，將紙條捲曲。

5 將各色的紙條捲成上圖備用。

各種樣式的陀螺

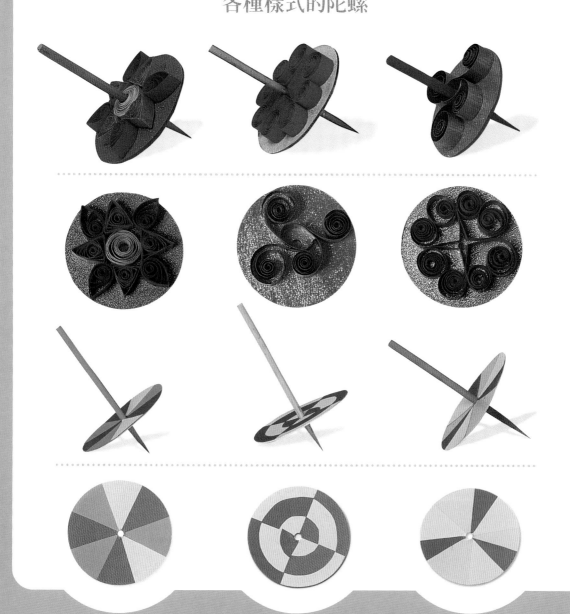

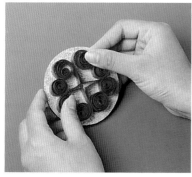

6 將紙捲用白膠固定在紙板上。

7 將削尖的竹筷插入陀螺中。

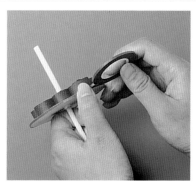

8 在紙板的邊緣用轉彎膠帶貼上。

阿呆的一天

natural sciecne

阿呆的偶像是會釣
魚的爸爸，和爸爸
一起去釣魚是阿呆
最快樂的回憶。

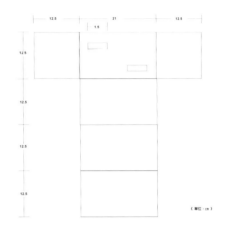

《單位：cm》

盒身展開圖

材　料

鐵絲

美術紙　　　紙板

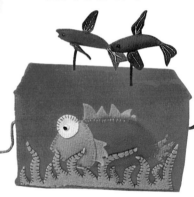

1 依展開圖做出型板。

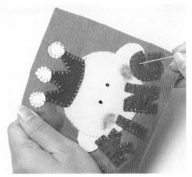

2 裁下與側面相同大小的不
織布，縫出裝飾。

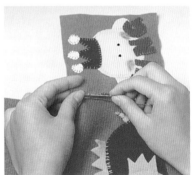

3 將兩側與正面接合。

4 用鐵絲彎出二個相連的
「ㄇ」型。

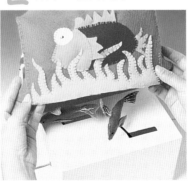

5 將飛魚接在鐵絲出口處，
再將不織布套上。

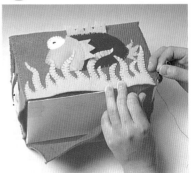

6 調整好飛魚的動態後，縫
合底邊，完成。

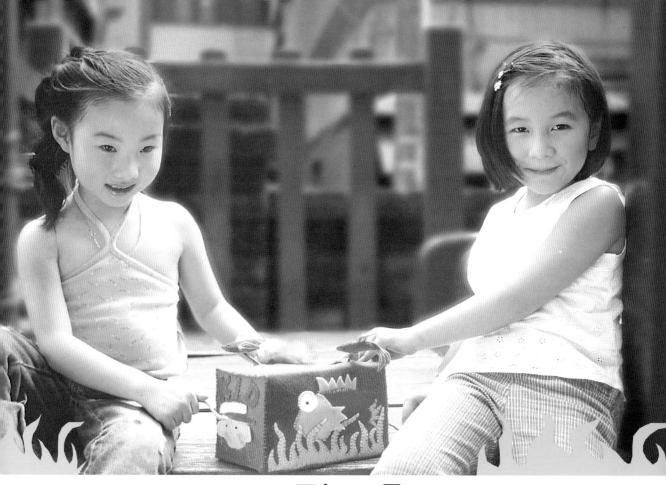

飛 魚

natural sciecne

製作方法

1 裁下魚鰭，用白色虛線做出紋路。

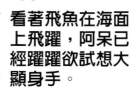

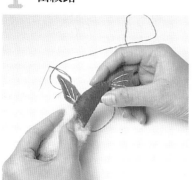

2 將飛魚的身體組合好後，塞入棉花。

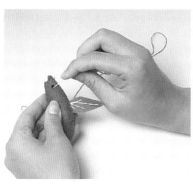

3 縫合飛魚後，用黑色彩珠縫成眼睛。

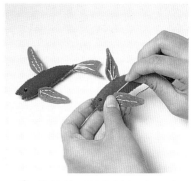

4 將最前面的魚鰭組合，飛魚即完成。

吊　桶

natural　sciecne

各式各樣的吊桶，
豐富你的人生。

材　料　　塑膠杯　　緞帶

 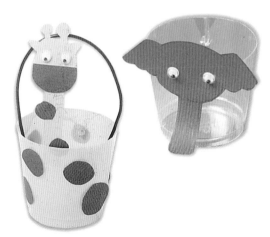

製作方法

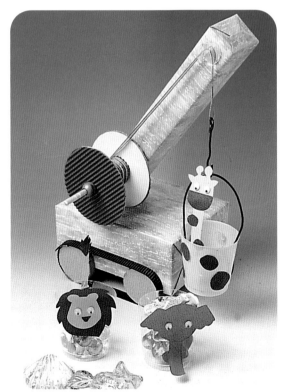

1 將塑膠杯中央裁開。

2 裁出簡易造形的大象，黏上眼睛。

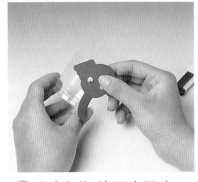

3 將大象黏至杯子上即可。

吊高機

natural sciecne

利用線軸來吊高吊桶，好玩又益智。

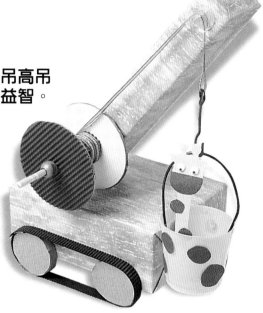

材 料

紙板

紙杯

美術紙

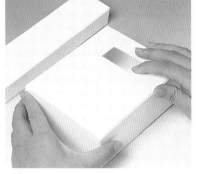

1 用厚紙板做出車身及架子。

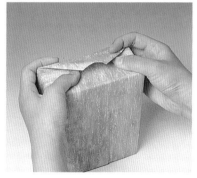

2 用包裝紙包裹車身及架子。

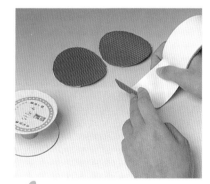

4 量輪軸的大小，裁下相同尺寸的瓦楞紙。

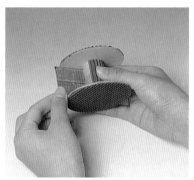

5 將瓦楞紙黏至輪軸。

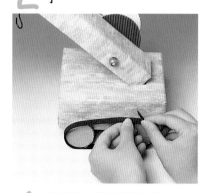

6 將黑色瓦楞紙繞過輪子。

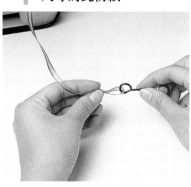

7 在緞帶尾端用鐵絲彎出圓形掛上，另一端爲掛鉤。

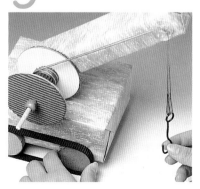

8 將緞帶黏至紫色大輪軸，再繞過頂端的小輪軸即可。

城　堡

natural　sciecne

馬戲團表演高空繩索的項目，真令人捏一把冷汗。

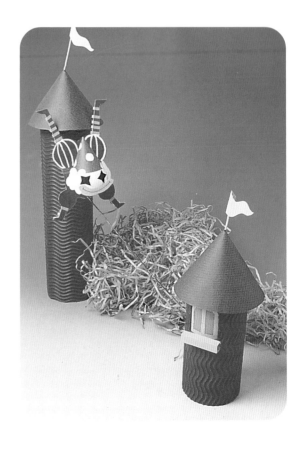

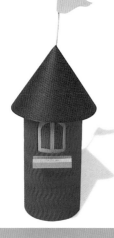

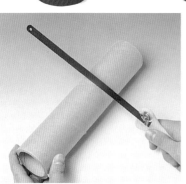

1 裁下直徑約5公分、長為14公分的紙捲。

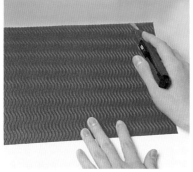

2 裁下與紙捲同長與寬的紅色瓦楞紙。

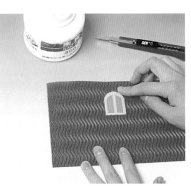

3 在瓦楞紙上割出窗戶，從後面貼上窗戶的圖形。

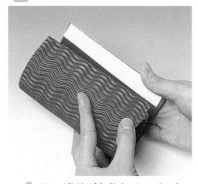

4 將瓦楞紙捲曲起來，包裹住紙捲。

5 用割圓器割下一個圓形，裁成扇形後黏合，即成屋頂。

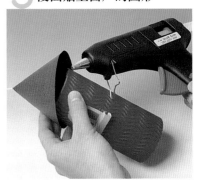

6 將屋頂和城堡相連。

材 料

美術紙

保麗龍球

紙板

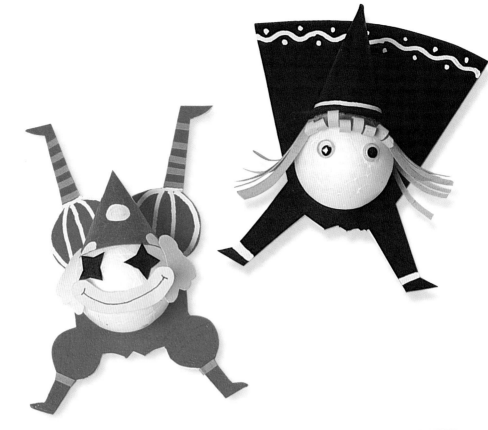

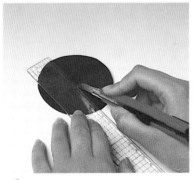

1 用割圓器裁下一圓。

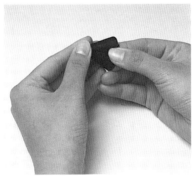

2 裁成扇形後黏成圓錐狀。

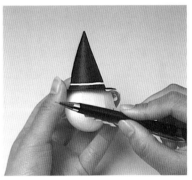

3 在保麗龍球上黏上帽子及頭髮。

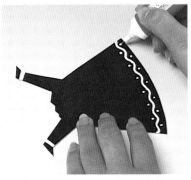

4 裁出衣服，在衣服上畫出圖形。

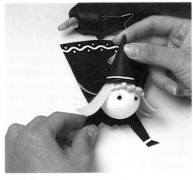

5 將頭與衣服固定。

6 在背後黏上螺絲帽，使重力朝下，可平衡。

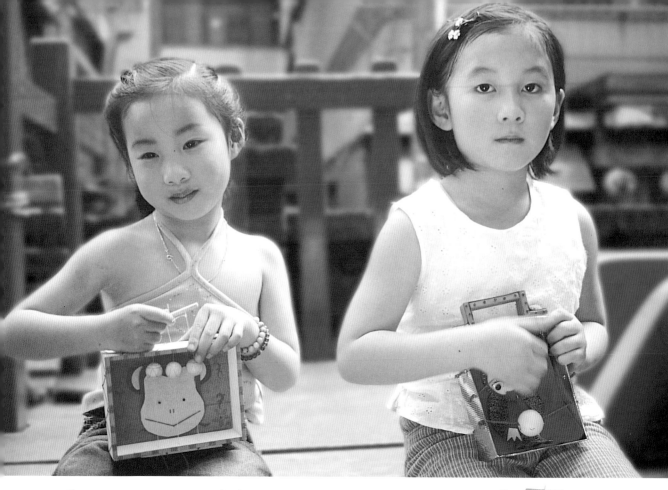

丸子三兄弟

natural sciecne

丸子三兄弟之間碰撞產生的彈跳，讓活力十足的丸子跳躍在眼前。

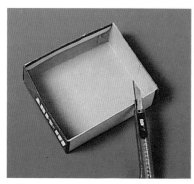

1 將空紙盒的其中一面割下。

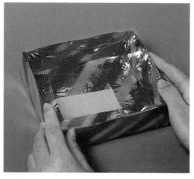

2 用包裝紙將空盒如上圖包裝起來。

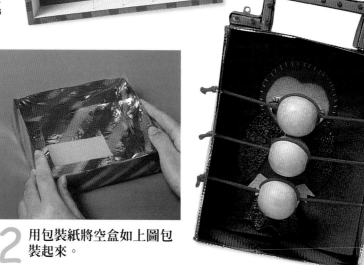

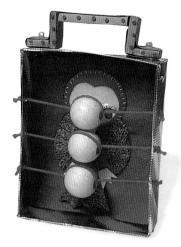

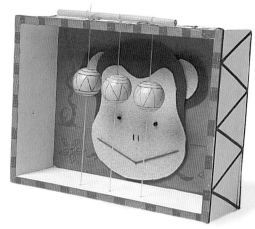

3 裁下與盒底相同大小的不織布做裝飾。

4 黏上貓頭鷹的眼睛。

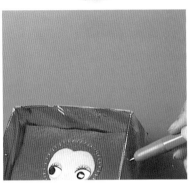

5 在盒子的兩端對稱的打洞。

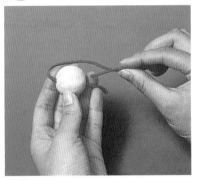

6 將繩子穿過木珠兩次。

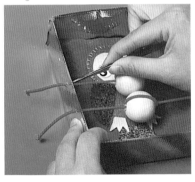

7 將繩頭用鑷子穿過兩側的小洞。

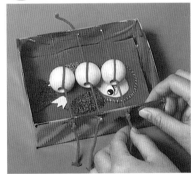

8 將繩子拉緊後打結。（木珠需並排整齊）

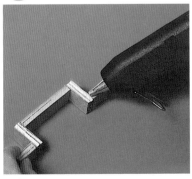

9 用瓦楞紙板裁出提把黏合。

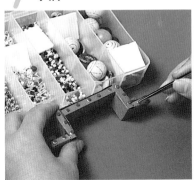

10 用包裝紙裝飾提把。

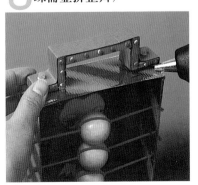

11 組合提把及空盒，完成。

羅馬競技場

natural sciecne

利用石頭磨擦竹筷
使放在橡皮筋上的
毛蟲往前動，為一
小形競技場。

製作方法

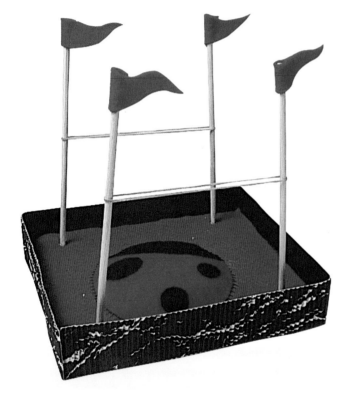

材料

彩色鐵絲

不織布

竹籤

圖釘

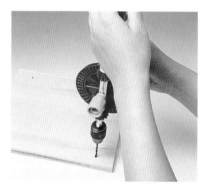

1 在木板上的四角鑽出凹
槽。（不可穿透）

花蟲戰士

natural sciecne

利用保麗龍球和鐵
絲製成威武的毛蟲
戰士。

1 在保麗龍球塗滿白膠，灑
上色砂。

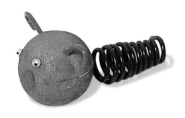 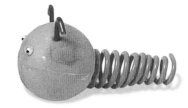 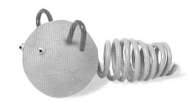

製作方法

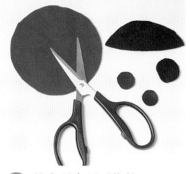

2 剪出瓢蟲所需物件。

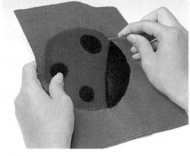

3 將瓢蟲縫至底面的不織布上。

4 將瓢蟲黏至木板上，將竹筷釘進之前鑽的洞中。

5 用不織布剪下旗子的形狀。

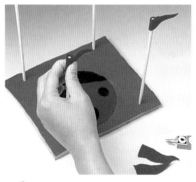

6 黏至竹筷的末端，旗子完成。

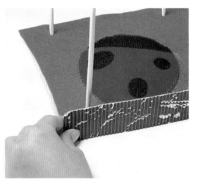

7 用瓦楞紙將四週圍起來，完成。

2 將彩色鐵絲繞在單桿上，做出毛蟲身體。

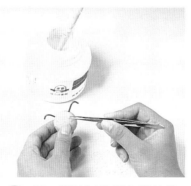

3 用二根較短的彩色鐵絲做出觸鬚。

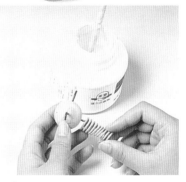

4 組合所有物件，毛蟲完成。

natural sciecne **45**

奇妙的盒子

natural sciecne

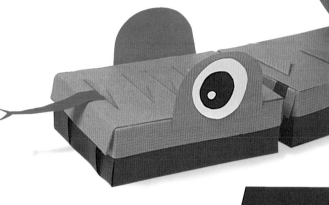

翻過來，轉過去，
奇妙盒子總是令人
驚訝！

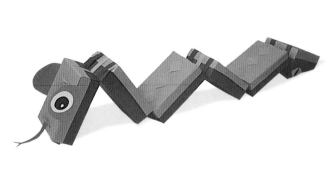

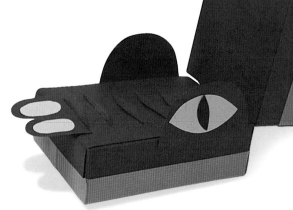

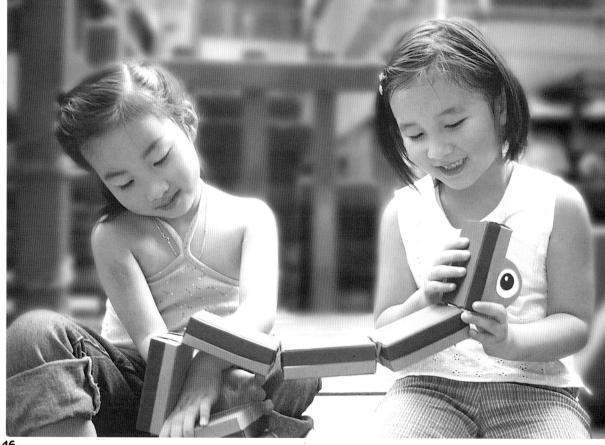

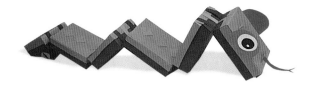

材料

美術紙　　　　　　紙盒

1 在紙板上畫出型板。

2 依型板做出立體方盒。

3 用綠色色將方盒的其中一半包裝起來。

4 哭一半用橘色色紙包裹。

5 裁下橘、綠寬約1公分的紙條，依上圖黏至盒面。

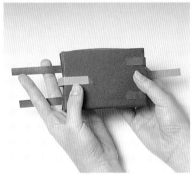

6 將紙條繞過盒子另一面反摺。

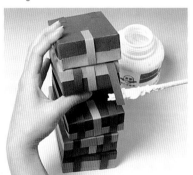

7 如圖同色系盒面相對依序將盒子組合起來。

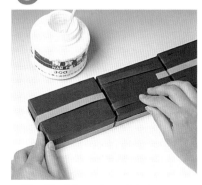

8 攤平後，應如上圖所示。

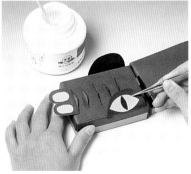

9 在綠盒處做出眼睛及鼻子，鱷魚完成。

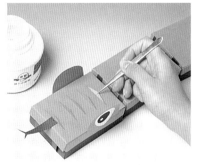

10 另一面在橘盒處做出舌頭及眼睛，蛇完成。

natural sciecne　　**47**

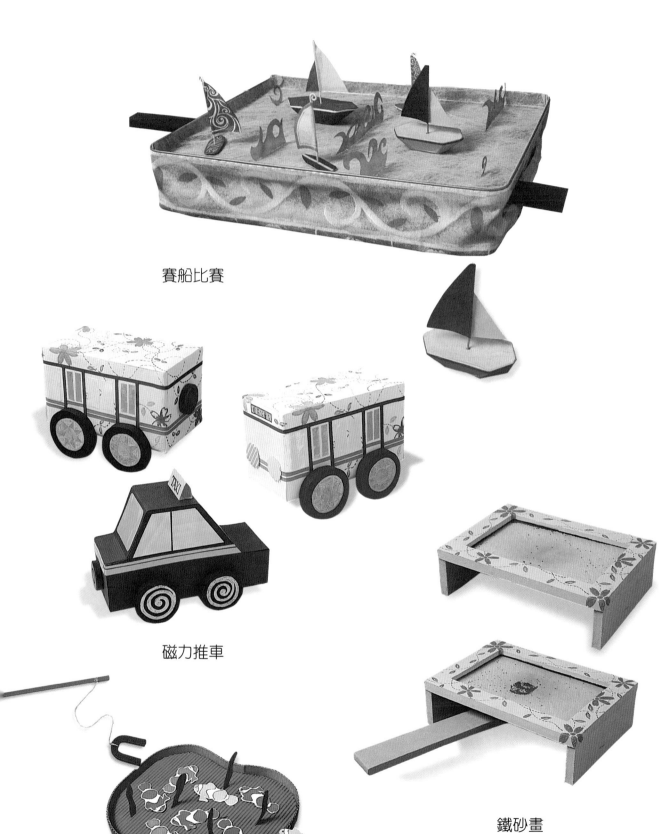

賽船比賽

磁力推車

鐵砂畫

釣魚樂

磁　ㄘˊ

鐵　ㄊㄧㄝˇ

之　ㄓ

趣　ㄑㄩˋ

　　春秋時代發現礦石能吸鐵，稱之為慈石，現在則稱磁石或磁鐵礦石，經加工製作即成平時所看到的磁鐵。而「同性相斥，異性相吸」，具有吸力，磁場都磁鐵的特性。在此用磁鐵的特性製作簡單的美勞，磁鐵之趣油然而生。

帆　船

natural sciecne

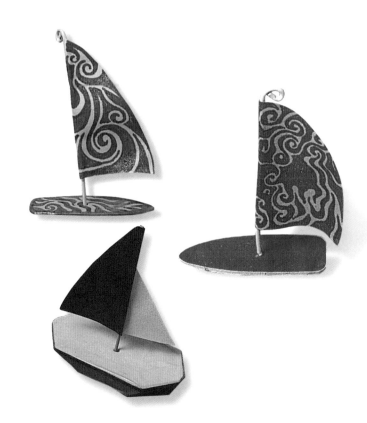

簡單製作一艘帆船
準備順風而行，旅
行去。

材　料	迴紋針	美術紙	鐵盒	磁鐵	圖釘	

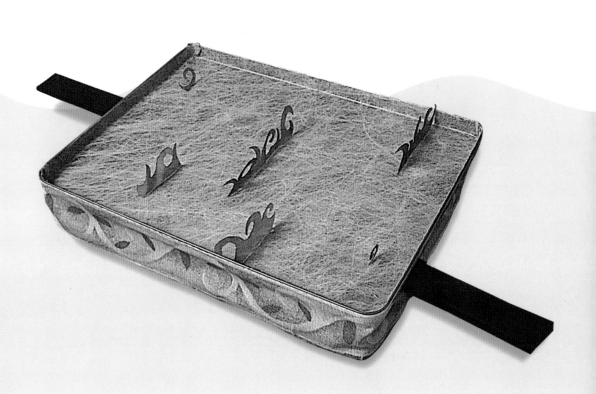

帆船作法

1 將卡紙剪成一沖浪板的型狀。

2 用混凝紙的製作方法黏上色彩。

3 取一長鐵絲將底端捲成螺旋狀。

4 於沖浪板中間鑽一個小孔。

5 將彎好的鐵絲穿過鑽的小孔處。

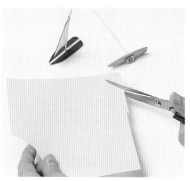

6 剪一三角型黏於鐵絲上當作帆即完成。

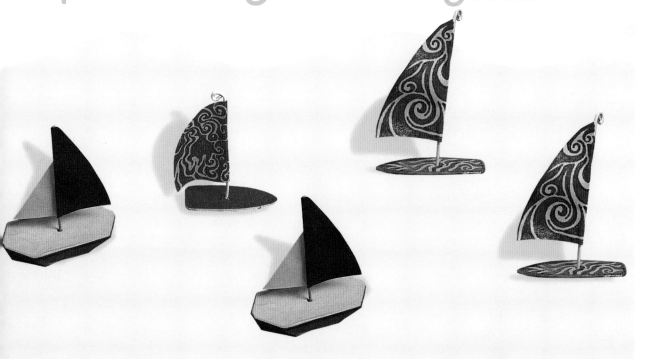

帆船比賽

natural sciecne

利用磁鐵的吸力，
推動帆船前進，來
場賽船比賽吧！

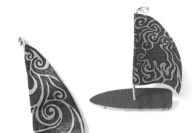
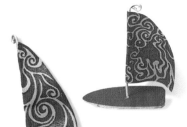

/製作方法/

材 料

美術紙

迴紋針

磁鐵

圖釘

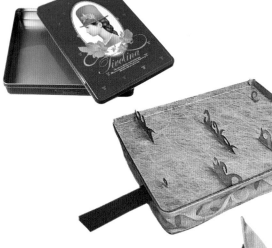

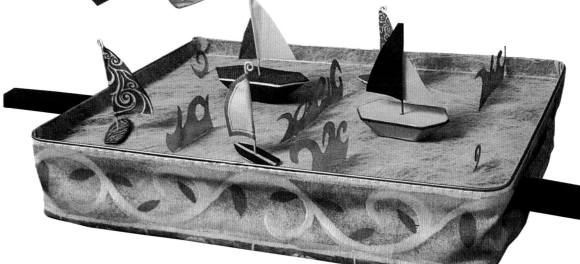

1 取卡紙裁成一長方型狀，並於兩側處劃一寬度。

2 將長型紙盒並固定完成。（須製作兩個長型盒）

3 取瓦楞紙板並於一端加一高度的紙板。

4 於增高的紙板處黏上磁鐵，然後用紙張裝飾。

5 之前製作的長型盒固定於鐵盒的蓋上。

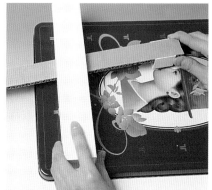

6 將黏有磁鐵的板子穿過割的地方，使其可推動。

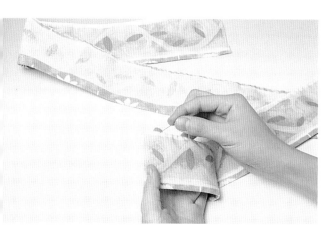

7 縫製一長條狀的布。（其寬度需與長方盒的高多，寬約1.5cm）

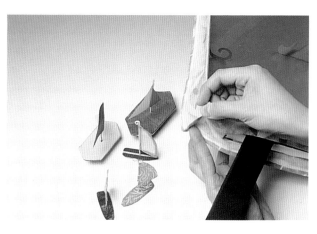

8 將其裝飾於鐵盒蓋外圍，並於面上裝飾，船放入即完成。

磁　鐵

natural　sciecne

同性相吸，異性相吸。」是磁鐵的特性。

正極　負極　——　負極　正極

割一長條型狀的卡紙。
（寬度約3cm左右）

1

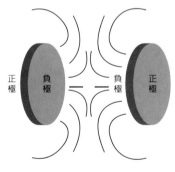

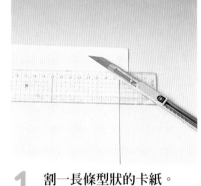

2　將卡紙黏成一T字狀的形狀。

3　用美術紙將卡紙包裝起來。

4　於頂端黏上一個磁鐵即完成推把。

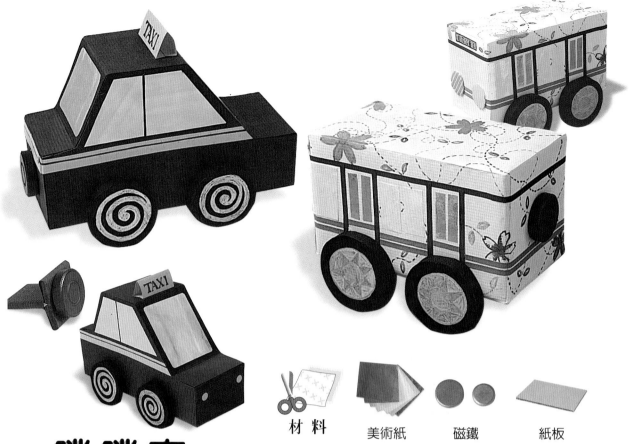

噗噗車

natural sciecne

利用異性相斥的原理，推動小汽車，噗噗車上路囉！

材料　　　　美術紙　　　　磁鐵　　　　紙板

／製作方法／

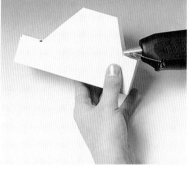

1 用卡紙製作一個汽車的外型。

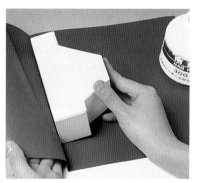

2 將汽車用美術紙包裝起來。

3 將瓦楞紙板割四個圓並包上美術紙當作汽車的輪子。

4 將輪子黏於汽車的兩側，並作些裝飾。

5 於汽車尾端固定磁鐵（需與推把相斥），即完成。

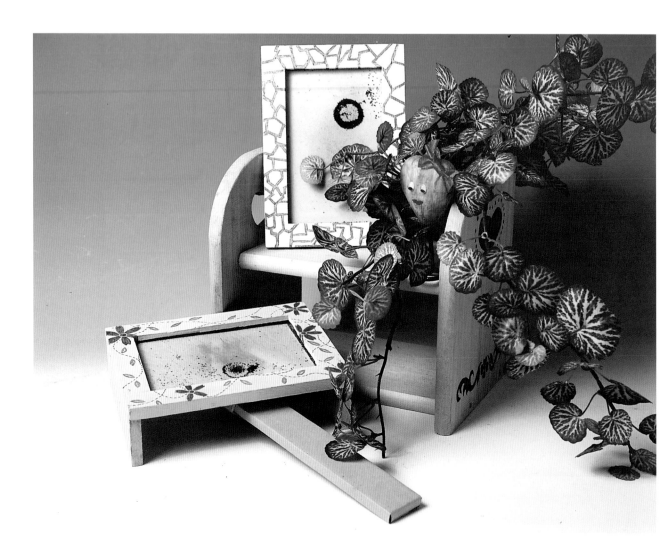

 材 料　 鐵盒　 磁鐵　 木框

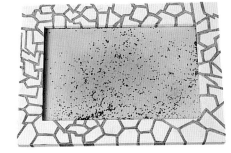

鐵砂畫

natural sciecne

磁鐵具有磁場,將鐵砂與磁鐵置於一起,便會產生一幅美麗的鐵砂畫。

1 取囍餅盒用開罐器將鐵割下來。

2 用刀片將鐵片割成長方型狀。

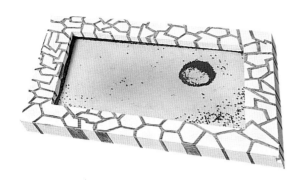
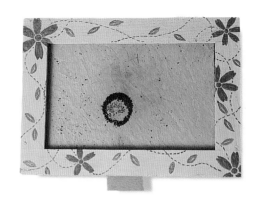

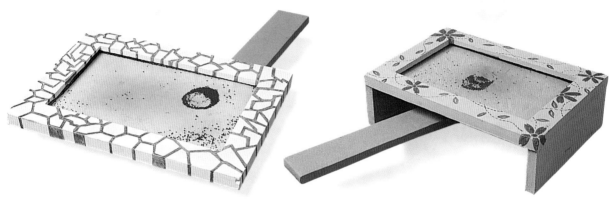

3 於鐵片的一面黏上層美術紙。（紙張需淺色的）

4 將鐵粉倒於鐵片貼有紙張的那一面。

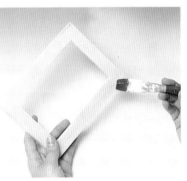

5 將相框塗上層底色，待乾後，繪上些花斑。

6 於四週黏上約0.5cm的雙面膠。

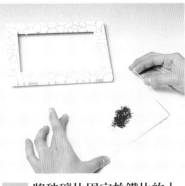

7 將玻璃片固定於鐵片的上面。

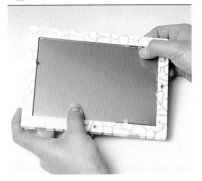

8 鐵片裝入相框中，如此磁鐵置於底端，鐵砂便有變化。

釣魚樂
natural sciecne

嘗試一下釣魚之樂，雖然只是紙上釣魚，亦是種娛樂。

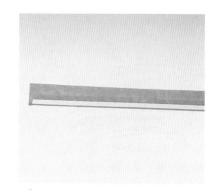

1 將木條黏上層美術紙作裝飾。

製作方法

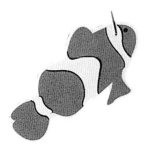

2 於木條的一端處綁上一條繩子當做魚線。

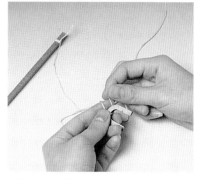

3 綁好的線的一端固定一磁鐵當魚鉤，釣魚桿即完成。

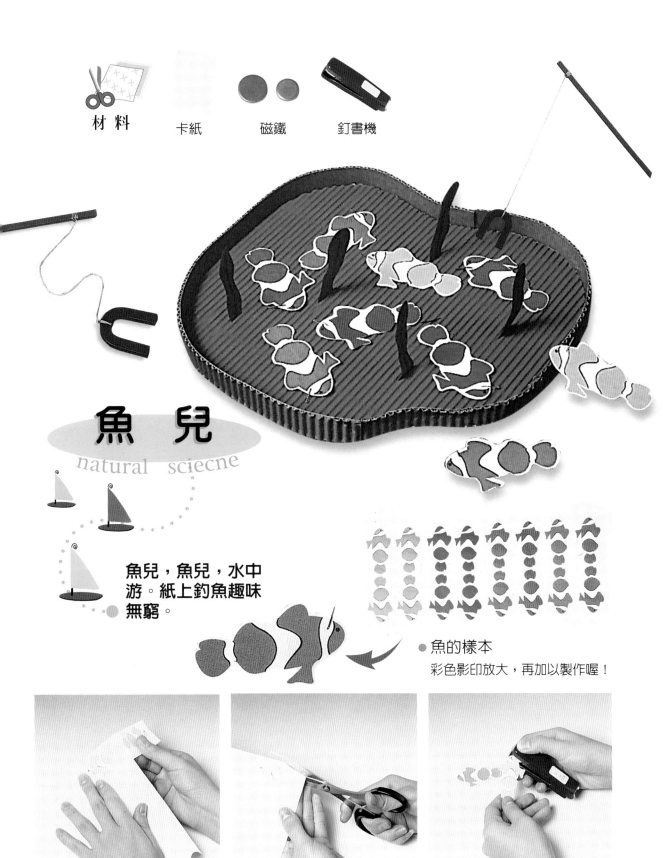

材料　卡紙　磁鐵　釘書機

魚 兒

natural sciecne

魚兒，魚兒，水中游。紙上釣魚趣味無窮。

● 魚的樣本
彩色影印放大，再加以製作喔！

1 於卡紙黏上魚的圖案。（將圖案彩色影印剪下）

2 將黏於卡紙上的魚剪下來。

3 於魚的頂端釘上一釘書針，即完成。

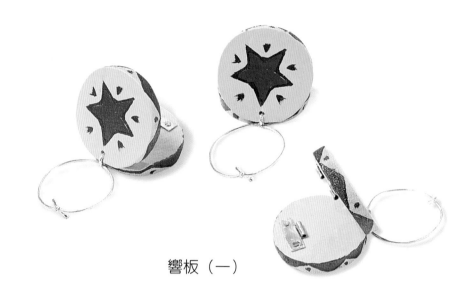

響板（一）

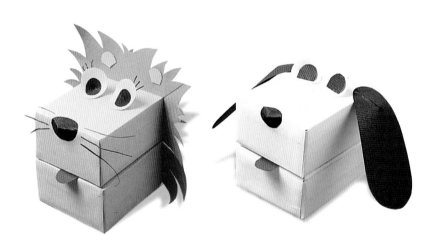

響板（二）

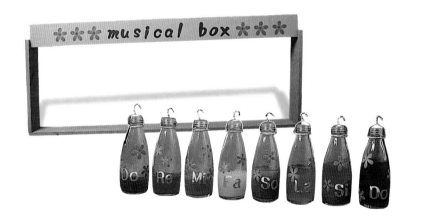

水瓶精靈

節奏的世界
ㄐㄧㄝˊ ㄗㄡˋ ˙ㄉㄜ ㄕˋ ㄐㄧㄝ

　　聲音對人們來說是非常重要的，而聲源的尺寸和形式等，都會決定聲音所發出的頻率及音調。只要閉上眼睛聽一聽，便會發現有各式各樣的聲音包圍著你，因為聲音無所不在，我們真可說是生活在一個充滿節奏的世界。

響板（一）
natural sciecne

木塊互相敲擊，會產生特別的聲音，可奏出特殊音樂。

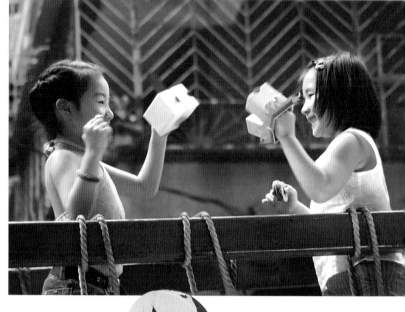

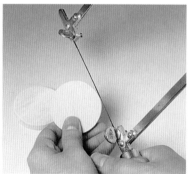

1 取木板並鋸下兩個一樣大的圓。

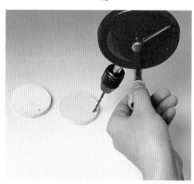

2 於鋸下的圓的一端鑽一個小孔。

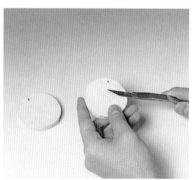

3 將鑽了小孔的一端 削尖成斜面。

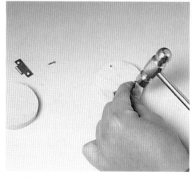

4 於小孔的另一端各釘上一個鐵片。

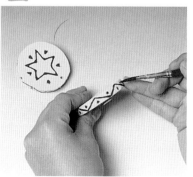

5 然後繪上色彩及圖案並且上層亮光漆。

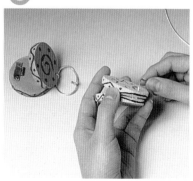

6 鑽好孔處穿過條繩子，由於削成斜面，所以便會自動張開。

響板（二）

natural sciecne

不同材質製成的響板，會發出不同的音調，試著聽一聽，它的不同吧！

1　取瓦楞紙板裁可製成方盒的型板。

製作方法

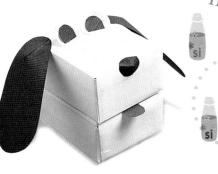

2　方型盒的型板如此圖。

3　用白膠將型板黏和成長方盒。

4　取美術用紙將此瓦楞紙盒包裝好。

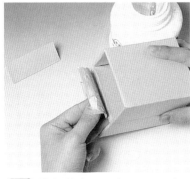

5　於開放處用張紙將二個盒子黏於一起。

6　取美術用紙剪獅子頭的型板。

7　一一將紙張黏上即完成獅子響板。

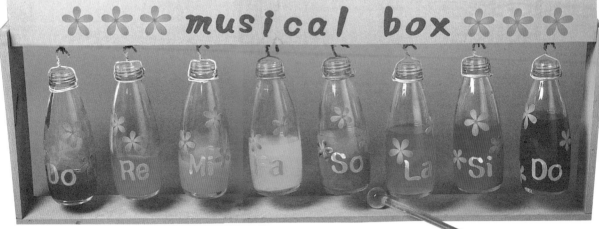

水瓶精靈

natural sciecne

玻璃瓶被敲打之後會產生清脆的聲音,水瓶精靈來施法。

材 料　　　玻璃瓶　　　鐵絲　　　木條

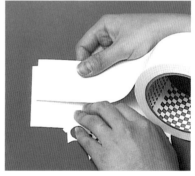

1 於將要割的字型背面先黏層雙面膠。

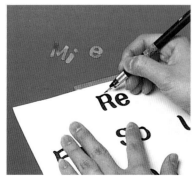

2 然後將英文字型一一割下。

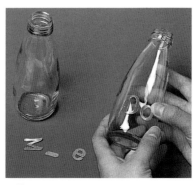

3 將其黏貼於玻璃上並作些小裝飾。

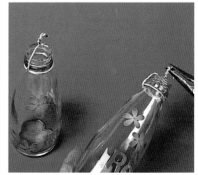

4 於裝飾好的玻璃頂端鎖上鐵絲,使其可垂掛之用。

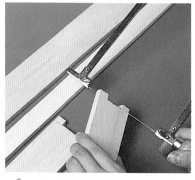

音率原理

natural sciecne

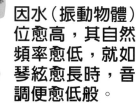

因水（振動物體）位愈高，其自然頻率愈低，就如琴絃愈長時，音調便愈低般。

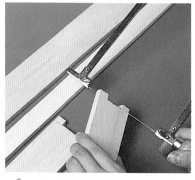

1 取木條鋸下數段以做架子之用。

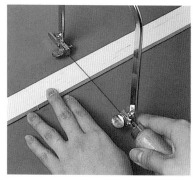

2 其中一細木條的頂端輕鋸數段軌跡（勿鋸斷）。

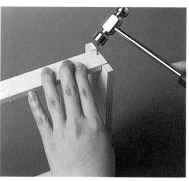

3 然後將木架組合起來（釘子釘穩）。

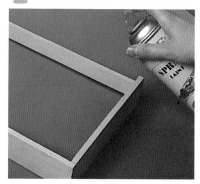

4 於架子上噴上層喜歡的顏色。

5 於架子正面頂端用熱熔膠固定一裝飾牌。

6 取壓克力球和壓克力棒然後用熱熔膠黏合。

7 於頂端鋸的軌跡處一一綁上繩子，如此可掛瓶子。

8 將倒好水的音樂瓶罐一一掛於架子上，即完成。

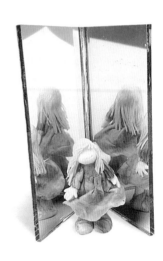

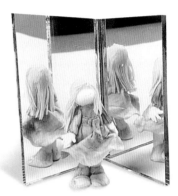

光的反射
（萬花筒原理）

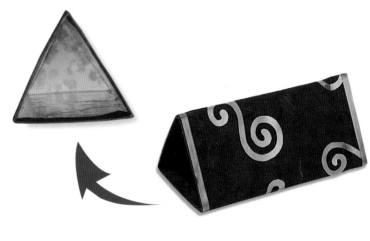

萬花筒

光的世界

ㄍㄨㄤ ‧ㄉㄜ ㄕˋ ㄐㄧㄝˋ

光是生命之源，而且光的世界五花八門，它的性質包涵了光的折射、反射、繞射、干射（干擾反射）等等現象。利用小時候所學的自然科學，再將其應用於美勞之中，輕鬆了解光的世界變化。

萬花筒原理

鏡子是光反射的最好例子。當鏡子直角靠於一起，鏡前物體會成三個像（圖一）；把兩面鏡子成60°夾角，鏡中會呈現五個像（圖二）。若將平面鏡（三面）圍成三角柱形狀，內放入些彩色紙塊，便會產生許多的對襯展開圖像。即是萬花筒原理。

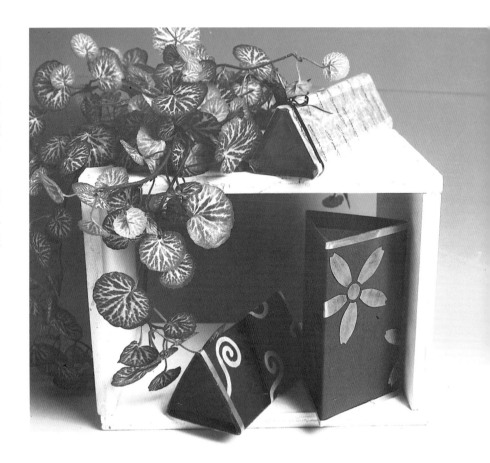

製作方法

材 料 　　錫箔紙 　　卡紙 　　美術紙

萬花筒

natural sciecne

規則性的對襯，反覆折射，形成許許多多的像，萬花筒的世界真是五花八門。

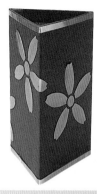

1 將錫箔紙黏貼於美國卡紙上。

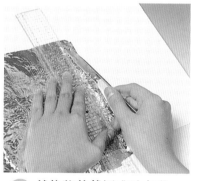

2 然後將其裁切成長方形，再黏貼成三角柱。

3 取描圖紙繪個三角形。（三角形須與三角柱等大）

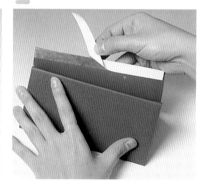

4 將描圖紙黏於三角柱的一端，並於表面貼層美術紙。

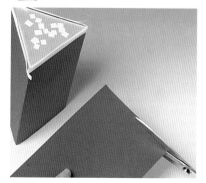

5 剪數小塊的小紙塊，然後放置於描圖紙上。

6 再黏貼層描圖紙，將小紙塊包於內。

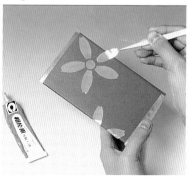

7 於表面作些小點綴即完成（描圖紙具有透光的作用）

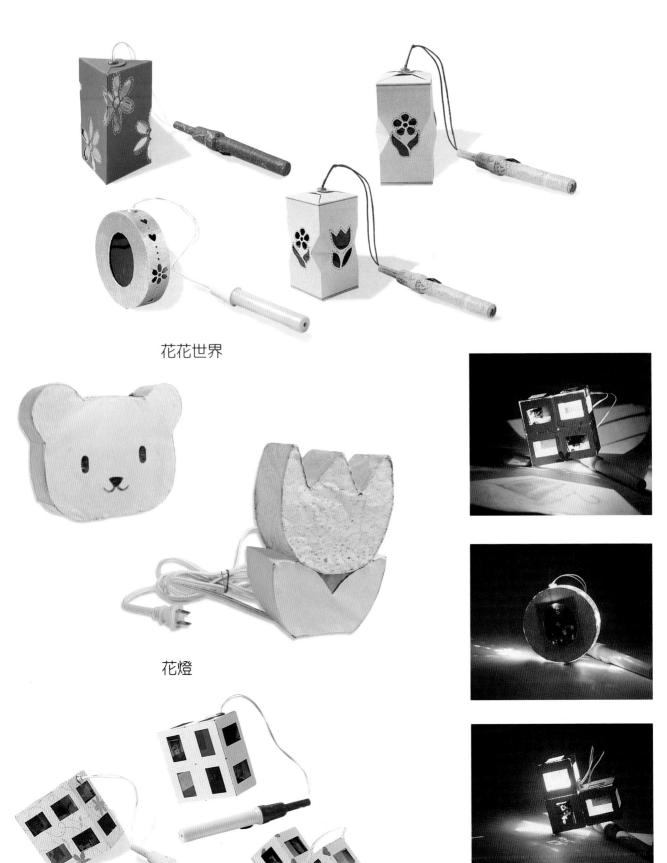

花花世界

花燈

燈片燈籠

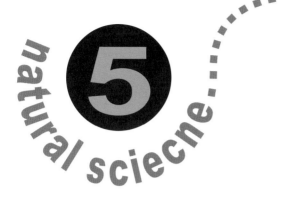

Arts

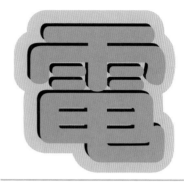 ㄉㄧㄢˋ

 ˙ㄉㄜ

 ㄇㄛˊ

 ㄌㄧˋ

「電」在十九世紀初還是種神秘又強大的能量，在經由科學家不斷的努力研究，將「電」的強大能量轉變成熱、光、動能、化學能等等之後。科學家再利用電能量加入些idea，發明許多家電用品，為人類帶來無限的便利，且改善了人們的生活品質。

燈片燈籠
natural sciecne

利用幻燈片製成的燈籠，具有另一風格，讓回憶歷歷在目。

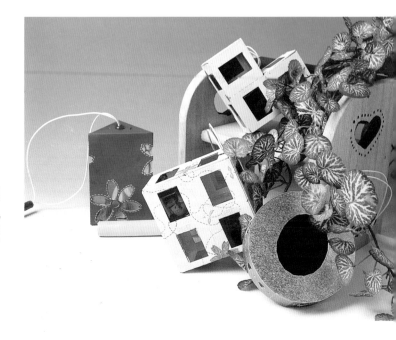

製作方法

材　料　　　燈籠提把　　　幻燈片

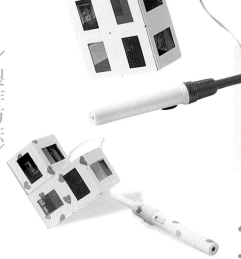

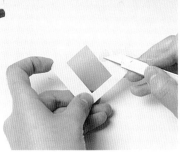

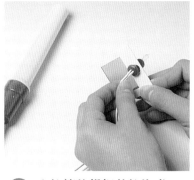

1 取不要的幻燈片數張，將其中一張挖一個小洞。

2 取燈籠的提把其燈泡處，穿過之前挖的小孔。

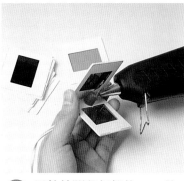

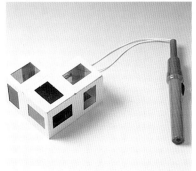

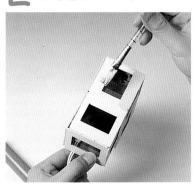

3 用熱熔膠將幻燈片一一黏合於一起。

4 雖然幻燈片是方型，但經黏合可成不同造型。

5 於幻燈片的四周塗上色彩即完成。（勿畫到底片處）

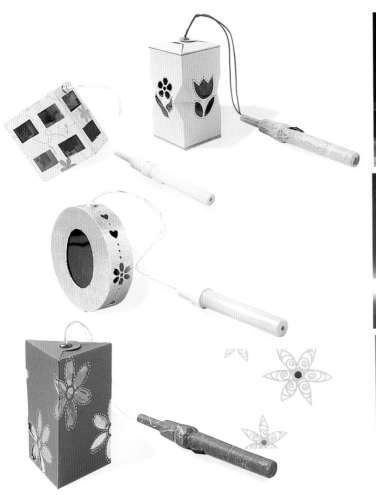
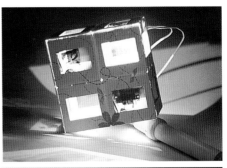
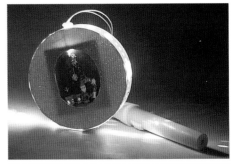
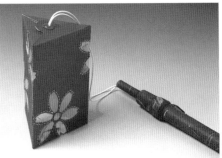

1 於西卡紙上繪好燈籠上的花紋。

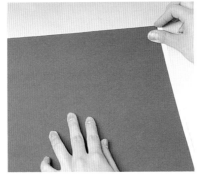

2 翻到背面然後黏貼一層美術紙,並把花紋割下

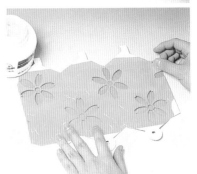

3 割好花紋後黏上一層彩色玻璃紙。

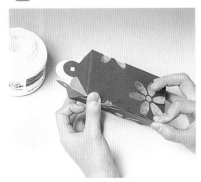

4 然後將燈籠的主體組合固定好。

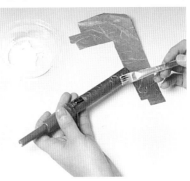

5 用混凝紙的作法將燈籠提把處作些裝飾。

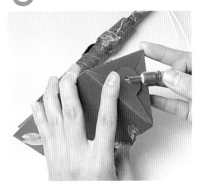

6 將燈籠泡處穿於燈籠主體處即完成。

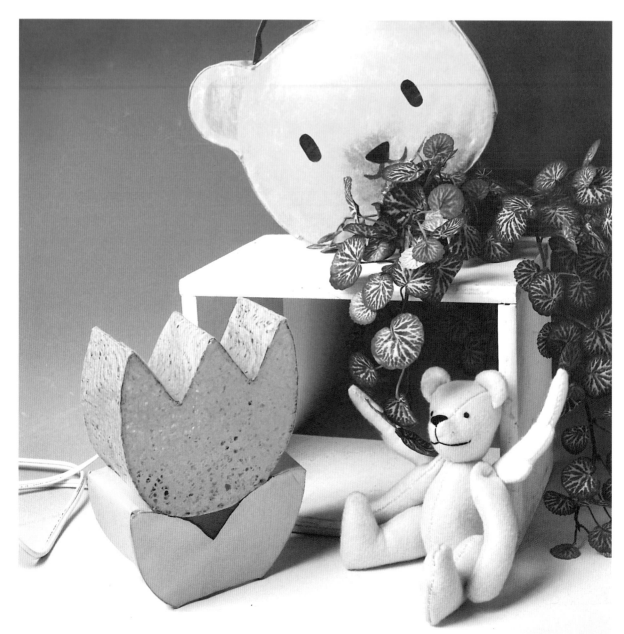

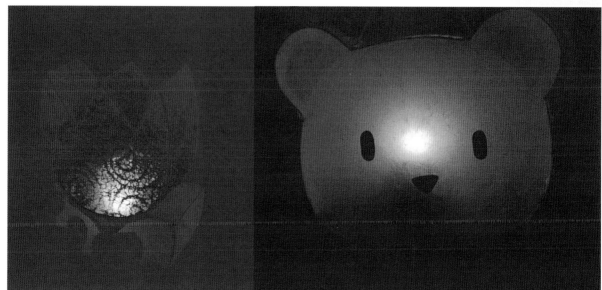

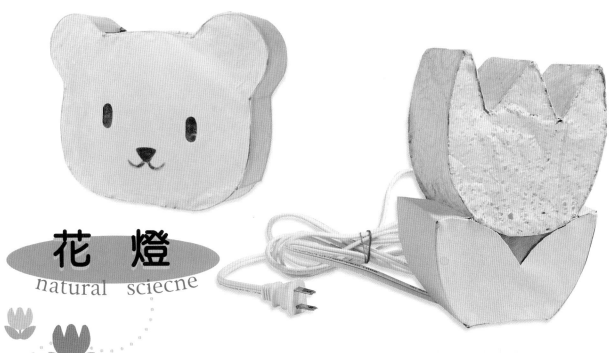

花　燈
natural sciecne

利用製燈籠的作法，製作一個美麗的檯燈，檯燈也可如此多變化。

材料

鐵絲

燈泡座

美術紙

製作方法

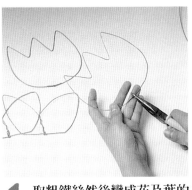

1 取粗鐵絲然後彎成花及葉的形狀（各二個須一樣大）

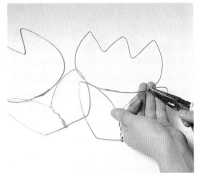

2 取細鐵絲將花和葉固定於一起。

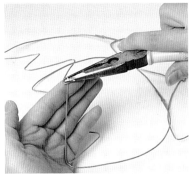

3 剪數段等長的粗鐵絲，將二朵花固定於一起。

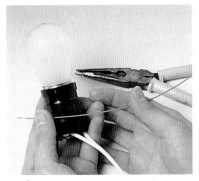

4 取粗鐵絲將燈泡架做成座式，使其可站立。

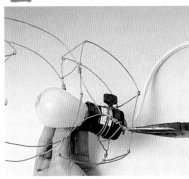

5 然後將燈泡固定於花朵的中間處。

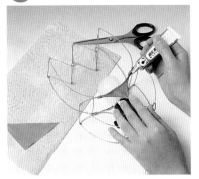

6 再用相片膠黏貼彩色皺紋紙於鐵絲上即完成。

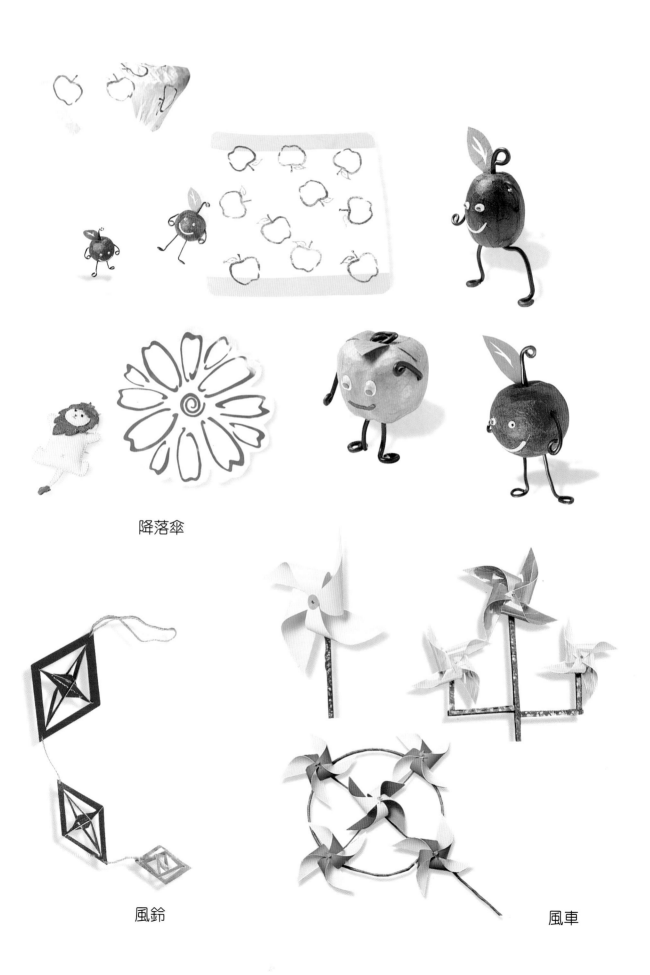

降落傘

風鈴

風車

風的律動

ㄈㄥ ˙ㄉㄜ ㄌㄩˋ ㄉㄨㄥˋ

風是空氣流動所產生的，由於太陽熱及地球自轉的影響，經常吹不同方向、速度的風。而風力發電完全仰賴自然力，既不消耗能源，也不會造成污染問題，風的魔力真是大啊。做些簡單的勞作，測測風向來源是很有趣的。

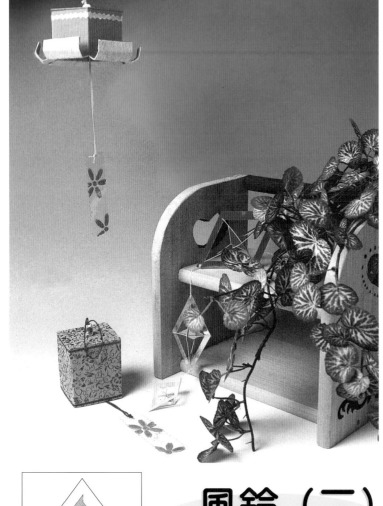

1 取張美術紙裁成菱型後，依菱形的形狀割出層次大小不同的菱半型。

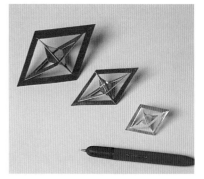

2 將其折成立體狀。約割三個大小不同的菱型。

風鈴（二）

natural sciecne

簡單的切割、折壓，製成的小風鈴，使其隨風旋轉、飄動。

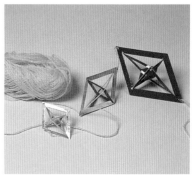

3 再取條繩子，然後依菱型的大小順序串連於一起，即完成。

 材 料　　鈴鐺　　繩子　　美術紙

風鈴（一）

natural sciecne

風的流動使風鈴噹噹
響，注意看風鈴動的
方向，就知道風從哪
個方向來了。

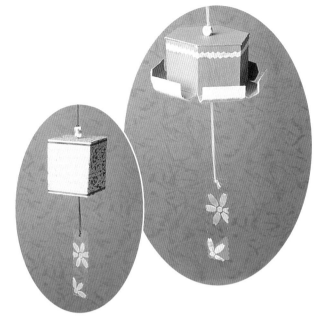

1 取卡紙裁成可組合成正方
體的型。

2 於蓋處的中間處鑽個小
孔。

3 用熱熔膠將正方體組合起
來。

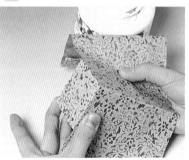

4 於組合好的正方體外圍包
層美術紙作些裝飾。

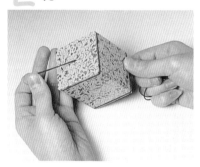

5 取條繩子穿過之前鑽好的
小孔。

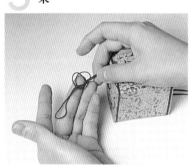

6 繩子打個小結並穿入一顆
珠珠，使繩子卡住。

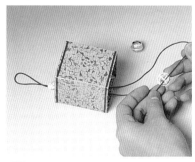

7 繩子再穿入兩個小鈴噹，
然後固定於盒的中間處。

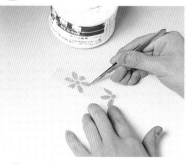

8 取塞璐璐作些簡單的小點
綴。

9 將其綁於風鈴下方。（由於賽
璐璐很輕，當風吹便會搖動）

風　車

natural sciecne

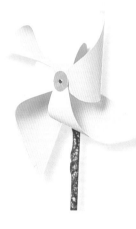

拿著風車，追著風跑，風車轉動有如風中一艘急駛的船。

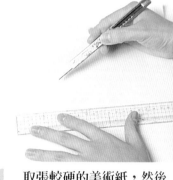

1 取張較硬的美術紙，然後裁成正方形。

材　料　　木棍　　吸管　　美術紙

2 於紙張的二個斜對角各割一道。（須於正中間留4cm）

3 然後於正中間及四周鑽共五個小孔。

4 另取張紙裁下兩個小圓型。

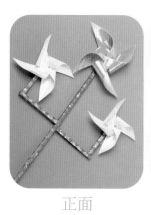
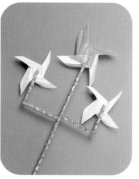

正面　　　　　　　　反面

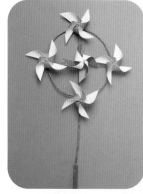
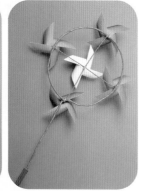

正面　　　　　　　　反面

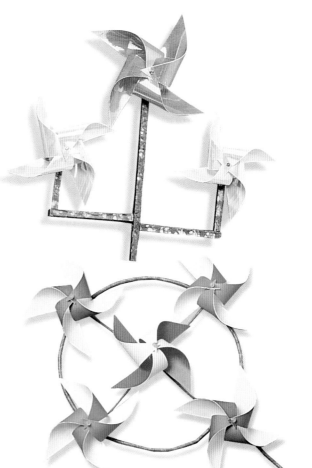

5 將長鐵釘穿過一個小圓之後再穿過四個葉片上的小孔。

6 取一支吸管剪下一小段的長度。

7 將吸管穿於風車的中間,使其有一個寬度,不會卡住。

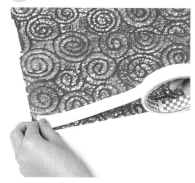

8 取張紙黏貼層雙面膠後裁切下來。

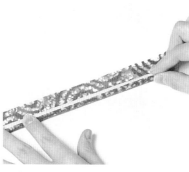

9 然後用其將木棍包裝起來。

10 將風車主體與木棍釘合於一起,即完成。

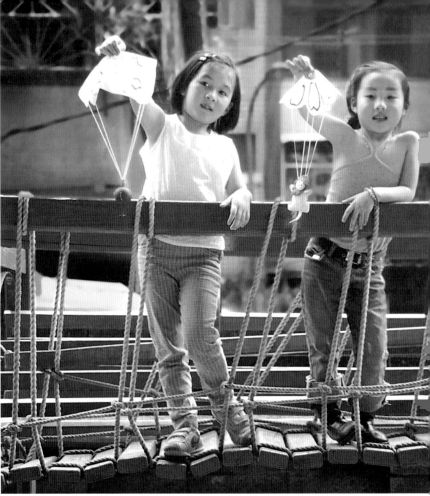

降落傘

natural sciecne

降落傘能徐徐地安全落地，全是龐大的傘面帶來阻力的關係喔！

製作方法

材料

不織布

繩子

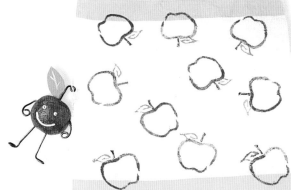

自然科學美勞

剪不織布製作一隻跳傘的
獅子。

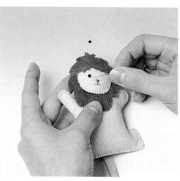
將其五官及尾巴一一縫製
好。

取一白色塑膠垃圾袋，成
三角形後剪波紋。

將彩色卡點剪成一片片花
瓣的紋路。

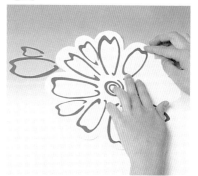
然後一一將花瓣黏貼於剪
好的塑膠袋上。

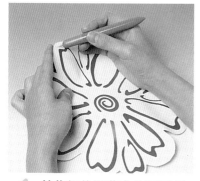
於作好的降落傘的四周刺
四個小洞（洞需對襯）。

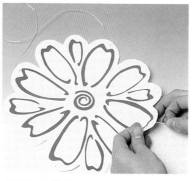
然後於四個小洞穿入條繩
子。

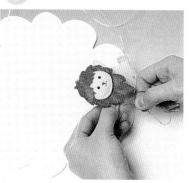
再將繩子固定於獅子身上即完
成（獅子須位於傘的正中間）

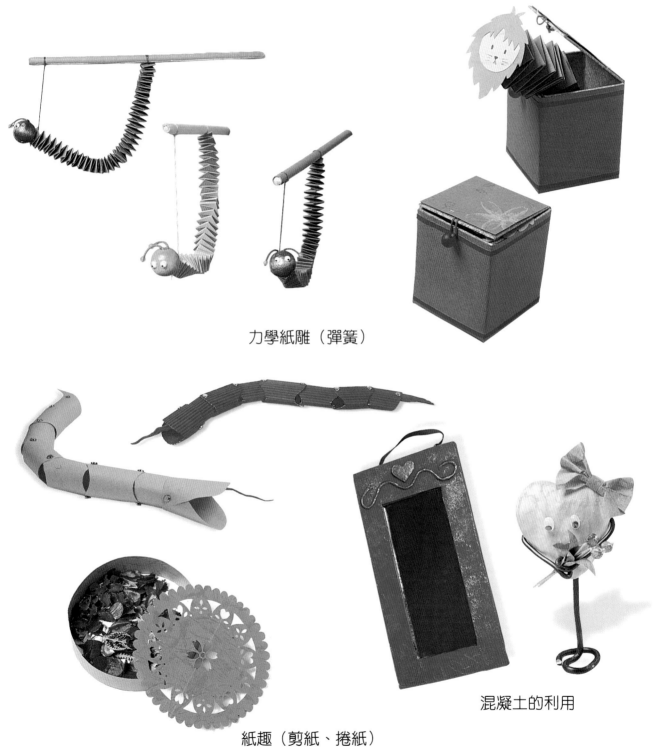

力學紙雕（彈簧）

混凝土的利用

紙趣（剪紙、捲紙）

紙的張力

ㄓˇ ˙ㄉㄜ ㄓㄤ ㄌㄧˋ

「紙」是由交互搓捻的植物纖維所形成的，而且亦可與其它不相同的物質融為一體。紙的重量、厚薄會影響彈性、韌度，所以在製作美勞作品之前，需要慎選紙張，因紙的張力是不可預知的，慎選後所作出的美勞會更加出色、完美。

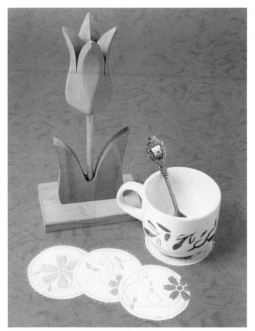

再生紙的應用
natural sciecne

環保的提倡之後,再生紙的利用漸漸平凡,試著自己動手做做看吧!

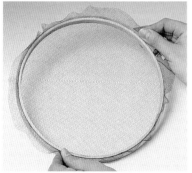

1 取塊紗網固定於刺繡框中,須將紗網拉緊固定。

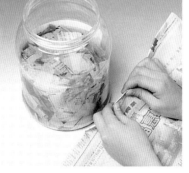

2 將報紙或廢紙撕成小碎片,然後依顏色分開泡製一夜。

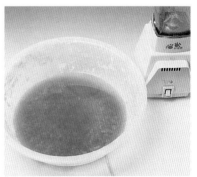

3 隔天將泡軟的紙撈起,放入果汁機中攪拌成紙漿。

— 杯 墊 —

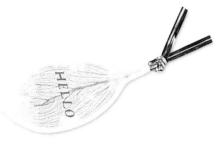

— 書 籤 —

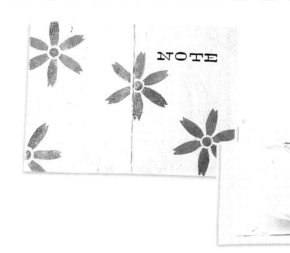

— 記事本 —

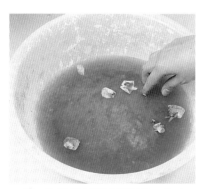

4 將攪拌好的紙漿倒入盆中，並且放入花瓣……做點綴。

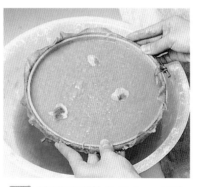

5 繡框垂直放入盆中，水平拿起後停留到不再滴水。

6 然後倒於準備好的布上，燙乾、燙平即可。

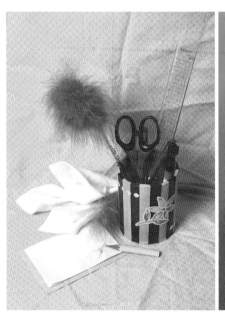

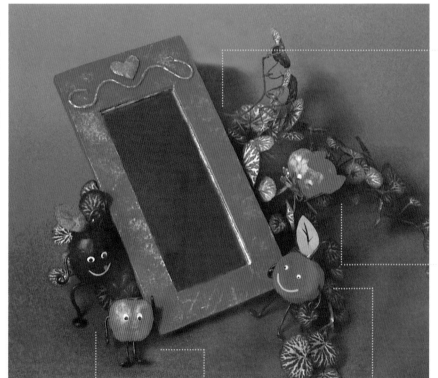

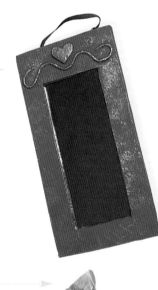

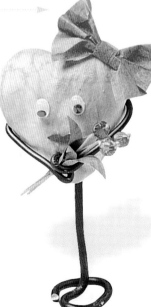

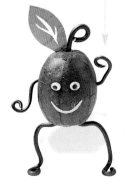

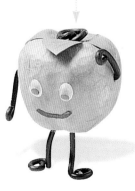

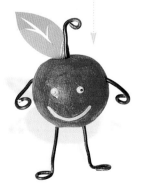

混凝紙的應用

natural sciecne

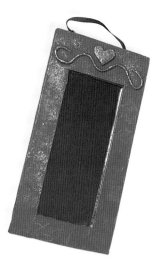

材 料

紙板

鏡子

撕碎的紙張黏貼於一起，
可形成輕而牢固的物質。
雖然此作法相當慢，卻是
一種廉價的雕塑方式。

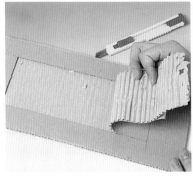

1 取瓦楞紙板裁成一長方形，
並於中間挖一小長方型。

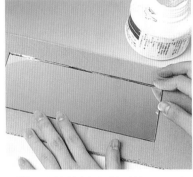

2 然後塗層白膠再放入一面
鏡子。

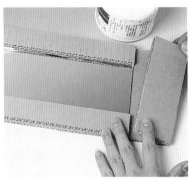

3 四周再另加黏一層瓦楞紙
板，使其厚度增加。

4 取白膠倒些許於盒中，並加
入些許的水然後攪拌稀釋。

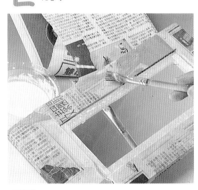

5 將報紙撕碎後一一黏於瓦
楞紙板處，層層疊上。

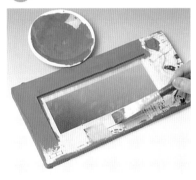

6 待膠乾了之後，塗上喜歡
的色彩。

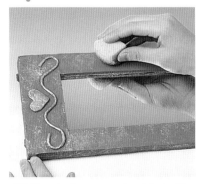

7 將銀粉調好用海綿拍打於
瓦楞紙板處作點綴花紋。

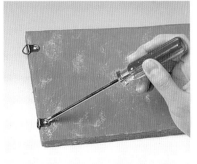

8 翻到背面鎖上掛鎖於鏡子
的一端。

9 綁上條緞帶如此便可垂掛
即完成。

力學紙雕（一）

紙的張力

一般都認為紙張是靜態的事物，但若經些巧思設計利用切割、折疊、黏貼的動作，便可作些彈跳可活動的紙藝作品。

製作方法

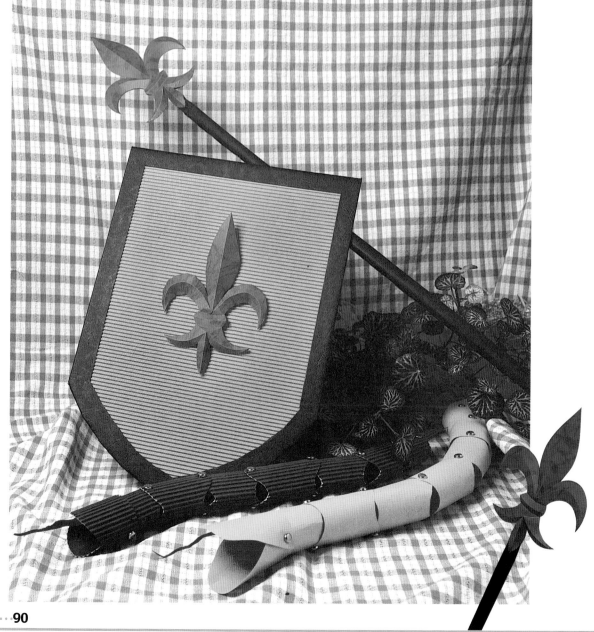

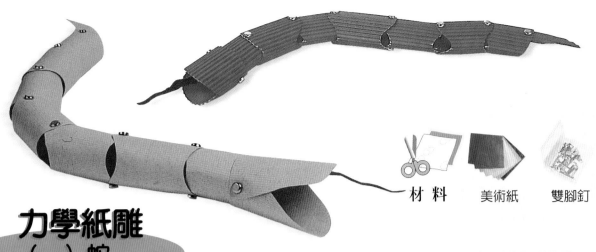

力學紙雕
（一）蛇

natural sciecne

紙張是靜態的事物，但只要稍微靈機一種，便可活動。

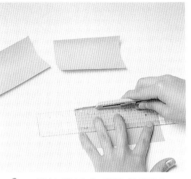

1 裁數段長方型的美術紙。

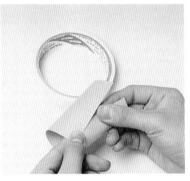

2 用雙面膠將其黏成圓柱狀。

材 料　　美術紙　　雙腳釘

製作方法

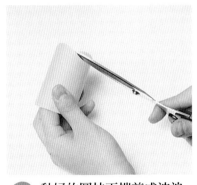

3 黏好的圓柱兩端剪成波浪狀。

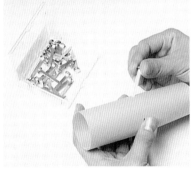

4 取雙腳釘將兩個圓柱固定於一起。（如此可轉動）

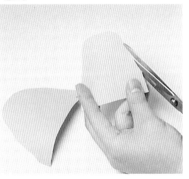

5 另剪兩片一半橢圓狀的美術紙。

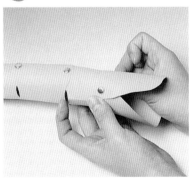

6 用雙腳釘將其固定於蛇的頂端作蛇的頭部。

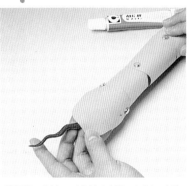

7 再剪一長條紙當舌頭，即完成。

力學紙雕
（二）轉動

natural sciecne

/製作方法/

活動式輪軸是由兩個圓盤所製成，再加以設計便有不一樣的變化喔！

1 割一個圓後，再於圓的中間割一個小圓。

2 另割一個比之前小約1.5cm的圓。

3 然後將圓畫一個十字及之前割的小圓。

4 剪成如＋字狀的外型。（中間的圓需與之前割小圓同大）

5 然後將＋字狀的型穿於之前割的圓之中。（如此可旋轉）

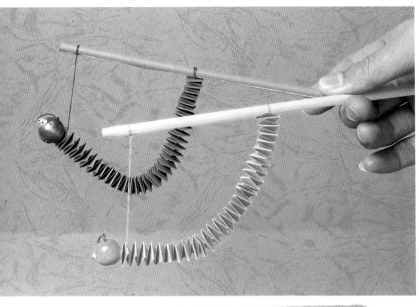

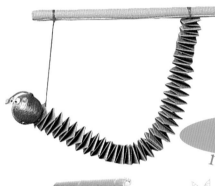

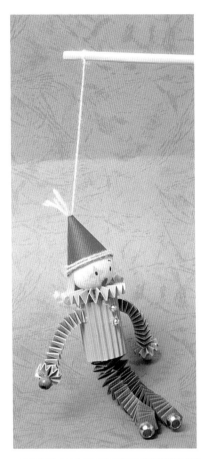

力學紙雕
（三）彈簧

natural sciecne

/製作方法/

邏輯性的思考加上創意的搭配，紙彈簧的變化多彩多姿。

1 取兩張不同色的美術紙，裁成細長條狀。

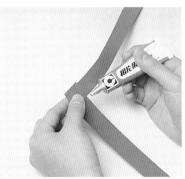

2 將兩條紙張的頂端＋字疊黏於一起。

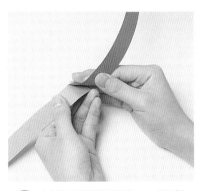

3 然後反覆的折疊。（將整條紙折疊完）

4 最後再黏合固定，使其成為紙彈簧般，再加以應用。

材 料　　美術紙　　卡紙

剪紙、捲紙之薰香盒

natural sciecne

利用剪紙的製法，可剪出重覆圖型，製成薰香盒，不僅香味四溢，而且還可讓盒內的乾燥花瓣顯露出來。

1 割兩個圓（一個圓、另一個中間縷空，兩個圓需同大）

2 割一長條的紙，一端須每1cm割一小角。

3 然後黏貼於一個圓上，製成一個盒狀。

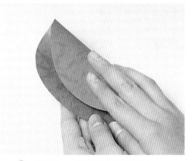

4 再割一個圓然後對折。（紙不可太厚）

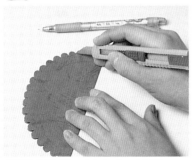

5 對折後再畫好將要割的型，即成縷空狀。

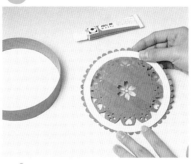

6 將之前割好的鏤空卡紙黏貼於割好的剪紙上。

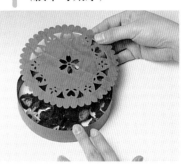

7 倒入些乾燥花香後，再蓋上蓋子，即完成乾燥芳香盒。

親子同樂系列 ❺

自然科學勞作

出 版 者：新形象出版事業有限公司

負 責 人：陳偉賢

地　　　址：台北縣中和市中和路322號8F之1

電　　　話：29207133・29278446

Ｆ　Ａ　Ｘ：29290713

編 著 者：新形象

總 策 劃：陳偉賢

美 術 設 計：戴淑雯、吳佳芳、虞慧欣、甘桂甄

電 腦 美 編：洪麒偉、黃筱晴

總 代 理：北星圖書事業股份有限公司

地　　　址：台北縣永和市中正路462號5F

門　　　市：北星圖書事業股份有限公司

地　　　址：永和市中正路498號

電　　　話：29229000

Ｆ　Ａ　Ｘ：29229041

網　　　址：www.nsbooks.com.tw

郵　　　撥：0544500-7北星圖書帳戶

印 刷 所：利林印刷股份有限公司

製 版 所：興旺彩色印刷製版有限公司

行政院新聞局出版事業登記證／局版台業字第3928號

經濟部公司執照／76建三辛字第214743號

■本書如有裝訂錯誤破損缺頁請寄回退換

西元2001年11月　第一版第一刷

國家圖書館出版品預行編目資料

自然科學勞作＝Toys for childrens／新形象
編著。--第一版。--臺北縣中和市：新形
象，2001〔民90〕
　面；　公分。--（親子同樂系列；5）

ISBN 957-2035-18-5（平裝）

1.勞作

999　　　　　　　　　　　　　90018292